繪畫探索入門

花卉素描

An Introduction to DRAWING FLOWERS

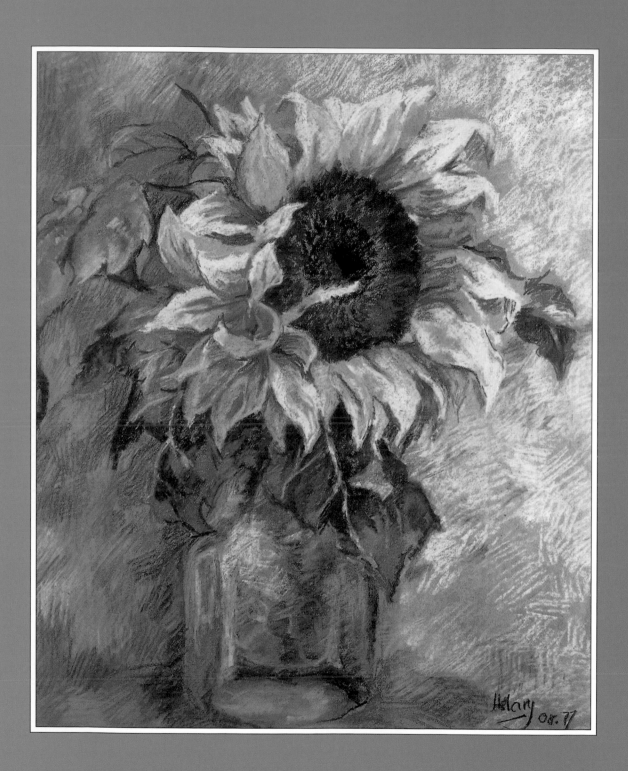

繪畫探索入門

花卉素描

造型、技法、色彩、光線、構圖

Margaret Stevens 著

周彥璋　校審

羅之維　　譯

視傳文化事業有限公司

出 版 序

藝術提供空間，一種給心靈喘息的空間，一個讓想像力闖蕩的探索空間。

走進繪畫世界，你可以不帶任何東西，只帶一份閒情逸致，徜徉在午夢的逍遙中；也可以帶一枝筆、一些顏料、幾張紙，以及最重要的快樂心情，偶爾佇足恣情揮灑，享受創作的喜悅。如果你也攜帶這套《繪畫探索入門系列》隨行，那更好！它會適時指引你，教你游目且騁懷，使你下筆如有神。

《繪畫探索入門系列》不以繪畫媒材分類，而是用題材來分冊，包括人像、人體、靜物、動物、風景、花卉等數類主題，除了介紹該類主題的歷史背景外，更詳細說明各種媒材與工具之使用方法；是一套圖文並茂、內容豐富的表現技法叢書，值得購買珍藏、隨時翻閱。

走過花園，有人看到花紅葉綠，有人看到殘根敗葉，也有人什麼都沒看到；希望你是第一種人，更希望你是手執畫筆，正在享受彩繪樂趣的人。與其為生活中的苦發愁，何不享受生活中的樂？好好享受畫畫吧！

視傳文化 總編輯 陳寬祐

國家圖書館出版預行編目資料

繪畫探索入門：花卉素描／Margaret stevens
著：羅之維譯--初版--〔新北市〕中和區：視
傳文化,2012〔民101〕
　　面：公分
　含索引
　譯自：An Introduction to Drawing Flowers:
　form,technique,color,light,composition
　ISBN 978-986-7652-56-0(平裝)

1.花鳥畫-技法

944.6　　　　　　　　　　　　94011905

繪畫探索入門：**花卉素描** An Introduction to **Drawing Flowers**

著作人：Margaret stevens
翻　譯：羅之維
校　審：周彥瑋
發行人：顏義勇
編輯顧問：林行健
資深顧問：陳寬祐
中文編輯：林雅倫
出版印行：視傳文化事業有限公司
行銷企劃：新一代圖書有限公司
　　　　　新北市中和區中正路906號3樓
　　　電話：(02)22263121
　　　傳真：(02)22263123
郵政劃撥：50078231新一代圖書有限公司

經銷商：北星文化事業有限公司
　　　　新北市永和區中正路456號B1
　　　電話：(02)29229000
　　　傳真：(02)29229041
印刷：五洲彩色製版印刷股份有限公司

每冊新台幣：360元

行政院新聞局局版臺業字第6068號
中文版權合法取得·未經同意不得翻印
◎本書如有裝訂錯誤破損缺頁請寄回退換◎

ISBN 978-986-7652-56-0
2012年9月 初版一刷

目　錄

前　言

無論身處何種文化背景，自有歷史以來，花卉便對人類具有莫名的吸引力。甚至可以如此推論：當一個以狩獵採集爲生的部落，終於不再將盛開的花朵視爲食物來源，而開始開始擁有單純欣賞其存在的能力時，人類文明，就此揭開序幕。

從埃及的墳墓壁畫、珠寶，一直到希臘的陶器，花卉對早期裝飾藝術的意義顯而易見。然而，有段很長的時間，當人們提及植物派的畫作，想到的卻常常是藥草，因為這些描繪各地本土植物的畫作大多被醫師們集結成冊，作為行醫時的參考。以第一世紀時羅馬軍醫迪斯克瑞得(Discorides)所編著的《希臘本草》(De Materia Medica)為例，直至1930年，希臘僧侶仍然使用書中的某些草藥來治病。

數個世紀以來，因抄寫之故，以花卉植物為主題的繪畫一度因制式化而乏善可陳，尤其古代中國多以口耳傳授醫術，藥草也多在抄抄寫寫中失了原貌，因此按圖索驥是非常冒險的，用錯藥物，救命不成反害命的例子，比比皆是。因此在實用的考量下，好的藥草常常栽種並出產於醫學院附近的植物園，記錄方式也由手繪、彩圖、早期木刻，進步到更精緻的雕版印刷與蝕刻。

更寫實的花卉描繪出現於十五世紀的宗教手抄珍本上，常見的有雛菊、堇、甘菊、石竹、草莓與常春藤，並搭配金色葉子。

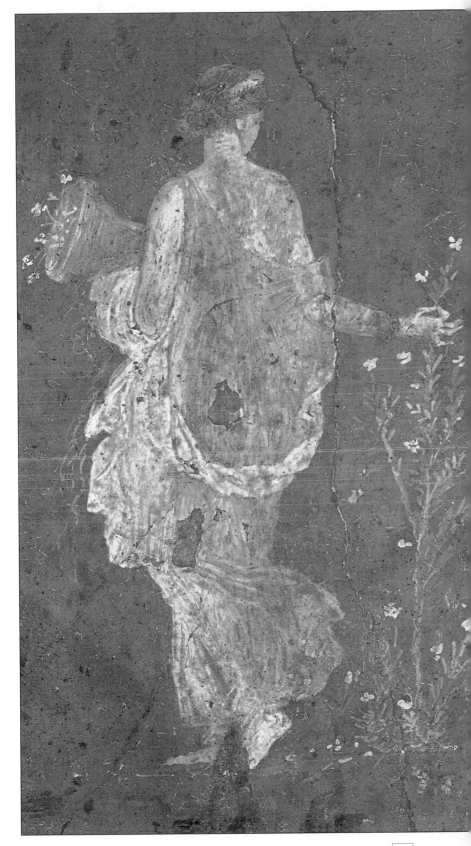

右圖：第一世紀的羅馬濕壁畫，風格生動而率真，畫中的花朵優雅富有生氣。

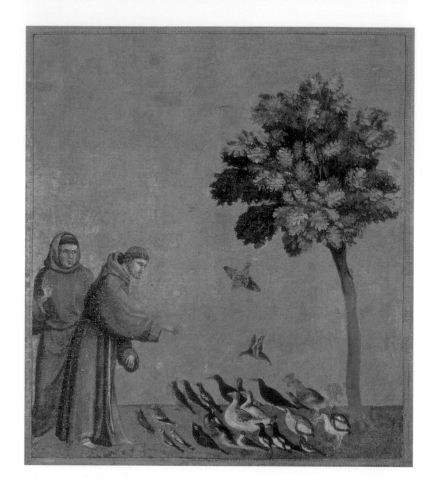

隨探險隊出發的藝術家，卻是冒著生命危險從事這個工作。正如雅克雷莫恩(Jacques le Moyne de Morgue)在1565年所言：「新大陸充滿未知的危險。」身爲新大陸原住民的印地安人沒有理由歡迎這群來自歐洲的陌生人，因此既不供應他們食物，之後更置之於死地，雅克雷莫恩與一些同行的隊員幸運地逃生後返回英國，終其一生致力於完成世上最早以植物圖案爲主題的著作。

十六世紀早期在《布列塔尼的安娜》(Book of Hours of Anne of Brittany)這本書裡，就用華麗的三百多種植物做裝飾，有些是草藥，有些則是祈禱的祭物。

聖方濟(St. Francis of Assisi)他的教學方式偏好運用自然萬物，鼓勵當時的藝術家在畫作中加入各種花卉，這也是文藝復興時期以降藝術的特色之一。其中，花朵本身亦常被賦予特殊的宗教涵義，如玫瑰象徵基督的愛；聖母百合代表童眞女瑪利亞與她的純潔；紫羅蘭代表謙卑；樓鬥菜(columbine)如翼的花朵，令人聯想到象徵聖靈的鴿子。

畫作中所描繪的聖嬰基督有時也會握著花朵，拉斐爾不久前才重新問世的作品《拿石竹花的聖母》(Madonna with the Pinks)即是如此，這幅細膩的小畫，聖母與聖子手中都拿著石竹花，扁平的頭型、膨脹的花萼與挺直的花莖，因爲這樣的形狀，使它有一個別名——釘花，象徵基督在十字架上的釘刑，所以這幅母子安祥的畫面其實暗藏某個不尋常的預言。

另一個花卉藝術風潮的改變，源自十六世紀中期的大航海時代。當時，每支探險隊的成員中都包括一位畫家，其主要工作是描繪地圖，並以圖像記錄當地的風景與植物。

在現代人眼中，花卉描繪是溫和而女性化的職務，然而當年

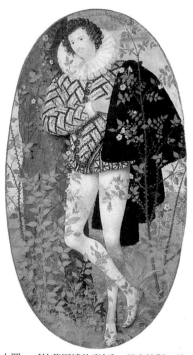

此舉也使他成為第一位具商業色彩的知名畫家。這群探險藝術家的主要貢獻並非在於作品數量，而是他們將植物與種子帶回歐洲，尤其是在南歐地帶。這些新品種及花園的數量，在16、17世紀快速增加，如晚櫻草、黃雛菊、紫丁花、僧帽百合、水仙，還有鬱金香，這些花朵全都出現在荷蘭人的繪畫中，沒有季節之分。亦有助於培養更多如同園藝家般的藝術家。

自此開始，真正的植物畫派誕生了，並在18、19世紀大為流行且達到巔峰，精確的構圖成為這時期花卉畫的特徵。這些作品被集結成目錄與畫冊翻印流傳至今，大師級畫家如包爾(Bauer)、爾瑞特(Ehret)、雷杜德(Redoute)等不僅是當時的代表人物，其作品與風格也被後人奉為圭臬。

這種現象在19世紀印象主義畫派出現後有了改變，花卉的彩繪風格發展更為奔放、自由，就在抽象畫越趨簡單之際，其畫風與傳統植物畫派的寫實風格並行不悖。

筆者描述印象畫派時，特別使用「彩繪」(painting)一詞，目的是要與花卉畫相區隔。歷史上將植物畫派的畫法認定為「素描」(drawing)，博物館也依此分類，可能是植物畫派的創作，總是留下畫紙的背景顏色，無論是一般畫紙、仿羊皮紙或描圖紙。

另一方面，使用粉彩作畫時，雖然整張畫紙幾乎上滿色彩，卻仍然稱不上「彩繪」。隨著水性色鉛筆的問世，「素描」與「彩繪」的界線越來越模糊。到底

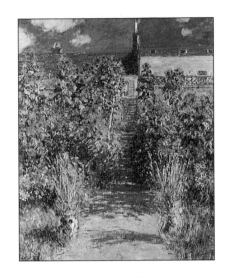

上圖：《聖安德烈瑟的露臺》，莫內 (The Terrasse at St Andersse by Claude Monet,1867)。圖中可窺見印象畫派描繪花朵時奔放的畫風。

花卉畫屬於何者，讀完本書，相信讀者將有自身的見解。

俗諺用「上帝的調色盤」來形容自然界中最美麗的景色，繽紛花朵正是其中的代表。這也解釋為何畫花卉時，即使只用淡彩點綴，效果絕對遠遠超過素描。

雖然如此，讀者應避免急於使用色彩，因為若在未了解花卉素描的技巧之前就急於上色，就好像在未打地基的房子上蓋屋頂一般。無論使用那種風格繪圖，多花一點心力練習基本製圖技術，能使作品效果更趨完美。

上圖：蘇珊・希爾森 (Susan Hearson) 的花卉靜物畫，呈現荷蘭花卉藝術大師的風格，現今選用這種畫風的藝術家已經不多，蘇珊是其中之一。在這幅畫中，她運用油彩在畫板上建構出本書35頁所介紹的構圖方式。

畫　材

並非所有畫材都適合表現花卉，特別在需要描繪優雅花瓣與纖細花莖時。根據繪畫主題選擇適合的材料，是藝術家必須學習的功課。若是用錯材料，尤其是選錯畫紙，會造成極大的挫折感。本章將為讀者介紹能夠創造最佳效果的畫材與基底材。

畫材

鉛筆

在十七世紀以前，「鉛筆」(Pencil)一詞指以毛製成的筆刷，之後延伸為有柄的粉筆、炭筆或純石墨。直到十八世紀末，才演變成大眾所熟知的木製鉛筆。

所謂鉛筆「芯」是由石墨與黏土混合而成，黏土多寡可決定鉛筆的軟(B)硬(H)度。F是指非常堅硬的鉛筆，用於水彩畫前勾勒物體輪廓。正常情況下，H到3B便足以應付一般習作。若畫家在牛皮紙(vellum)上勾勒外框線時，可使用6H鉛筆。至於需要快速地上陰影時，可用6B鉛筆。此外，0.3mm的自動鉛筆裝上B的筆芯是很好的選擇，可以畫出合乎理想的濃淡與粗細線條。

不含黏土的純石墨鉛筆，有的包有木柄、有的則無濃淡硬度的分類與一般鉛筆「芯」相同。

在色紙上使用粉鉛筆添加高光效果，可呈現傳統的血紅色(紅色)、紅土色與白色陰影。這會使畫面變得十分古典，但這種畫法適合大型題材的表現，如向日葵比矢車菊的效果好。

炭筆，是把炭壓縮成鉛筆的形式，有硬軟之分，適用於快速構圖習作，也很適合表現鉛筆畫的陰影處。

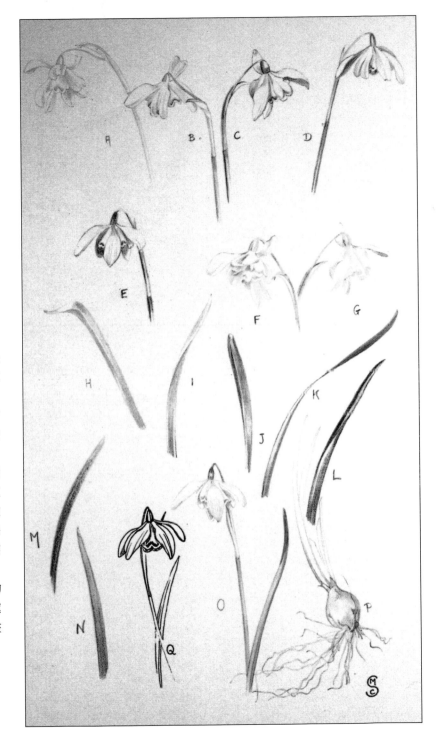

上圖：上圖為作者瑪格麗特·史蒂文思（Margaret Stevens）的幾幅雪花蓮習作，展現不同畫材所製造的效果。(A)與(H)是英國黛文(Derwent)6H石墨鉛筆所畫；(B)與(I)為維納斯(Venus)F鉛筆；(C)與(J)為英國黛文(Derwent)2B石墨鉛筆；(D)與(K)為純石墨；(E)與(L)為短炭筆所畫；(F)與(M)為直接使用水性色鉛筆；(G)與(N)為水性色鉛筆加水輕描；(O)水彩以筆刷表現；(P)球莖與根使用日商飛龍(Pentel) 0.3mm自動鉛筆；(Q)為0.3mm針筆效果。

水性色鉛筆與蠟筆

　　購買蠟筆有兩種選擇，一種是傳統彩色鉛筆，另一種是可溶於水的水性色鉛筆。建議購買後者，因為它既能像傳統彩色鉛筆般直接在乾燥狀況下使用，亦能加水稀釋畫出水彩般的效果。可先上一層水於整張畫紙上，也可在上色處加水，使畫面呈現柔和美感。有些畫法需要以松節油取代水。水性鉛筆便於攜帶、可快速構圖及以相近色製造色塊的特點，非常適合戶外寫生的藝術家使用。完成畫作前亦可做為最後的顏色修補。

　　水性鉛筆的成份是色料而非染料，耐光度不穩定，使用前必須考慮作品的壽命長短。

右圖：此組畫材包括鉛筆、彩色鉛筆、水性色鉛筆與炭筆。

彩色墨水與筆

　　彩色墨水亦有不穩定的耐光度，含樹脂的墨水比含壓克力的持久。而色料製成的卻比染料製成的墨水受歡迎。選用時必須再次考慮是馬上就會「丟棄」的習作，還是會長久保存的作品。早期畫家常用非常便宜的印度墨水(Indian ink)，其與彩色墨水一樣可加水稀釋。不要害怕嘗試混合墨水來表現各種明暗色調。植物畫派的畫家作畫時，通常使用0.1、0.3 與0.5mm的針筆，因為其黑色墨水具有防水性與耐光度。畫家在淡彩畫中勾勒線條時，防水性必然是選擇墨水的重要因素。

　　傳統上可以存放墨水的金屬沾水筆尖，無論粗細，都能放入同一支筆桿中，使得筆尖的選擇更多樣並可畫出各種粗細的線條。圓形與扁平形的鋼筆尖常常會使畫者不知如何選擇。好用的素描筆能有效建立畫者的信心，像有多種顏色可供選擇的自來水筆使用時很方便。但印度墨水（Indian ink）快乾又防水，使顏料不易流動。而填充式墨水匣的針筆在使用上較簡單也易於清理。

銀針筆

　　銀針筆比鉛筆更早被使用，一些精緻畫作便是使用短銀線之畫法。作畫時用來固定畫紙的金屬夾及紙張可自行準備，市面上也買得到。

右圖 ：彩色墨水與兩種不同尺寸的鋼筆。

畫筆

儘可能購買可負擔之最佳品質的畫筆。就像許多其他畫材一樣，工欲善其事，必先利其器。

貂毛筆的價格雖高，卻具有絕佳彈性，在純貂毛之狀態下即便天天使用，仍然有相當長的使用壽命，但較便宜的畫筆仍然深受喜愛。

真正的植物畫派，著重於漂亮的乾筆手法與精細的線條，因此筆尖尺寸的選擇格外重要。一般來說最常使用2號與3號筆，有的畫家甚至用到0號或00號。不過，選擇畫筆取決於個人喜好，有些畫家還認為小號的筆太拘謹難以揮灑呢！

水彩顏料

與畫筆一樣，水彩顏料也應儘量使用最好的，專家級與學生級就有明顯差異。基本上水彩是由色料與接合劑製成，好一點的顏料使用的是阿拉伯樹膠；差一點的則是較廉價的糊精(dextrin)。而由甘油 (glycerine)或蜂蜜製成的增塑劑(plasticizer)可增加畫筆塗刷的便利度。其份量依據塊狀與管狀包裝而有不同。

任何好的美術社都會建議畫者使用耐光度佳的色料，作品壽命才能長久。

不透明顏料(Gouache)，又稱設計師顏料，由於添加的是暫時性色彩，以致作品無法保存入久。無論管狀或塊狀，其優點是色系廣、好控制及耐久度。

紙張與基底材

純粹畫作練習可以買單張或整本滑面紙(cartridge paper)。若要正式完成一幅畫作，不管使用鉛筆、墨水或水彩，140磅(300gsm)的熱壓水彩紙是非常理想的基底材(supoort)。熱壓水彩紙平滑的表面使畫者可畫出非常細緻的線條與細節，其中最好用的是法國亞契斯（Arches）以及英國溫莎牛頓(Winsor & Newton)兩個品牌。而義大利製的法彼雅諾(Fabriano)冷壓紙有很細緻的紋理，非常適合以鉛筆作畫。經驗較少的畫者通常會覺得這種紙比平滑的熱壓紙更容易使用。另外，素描紙的使用方法請見125頁。

下圖：水彩顏料有管狀與塊狀兩種選擇，圖中為一些管狀顏料，與各種尺寸的細畫筆。

家所使用的傳統基底材，可在花卉畫上展現極佳的表面質感。在某些美術用品社，可能找得到為纖細畫家所準備的小張牛皮紙。

仿象牙紙是一種現代塑膠製品，用來替代傳統象牙，極接近象牙色彩與質感。主要是纖細繪畫家所使用，畫植物畫時亦可強化顏料的色彩與光澤。可在販賣小張牛皮紙的美術用品社買到。

粉彩筆

粉彩筆是非常容易上手的畫材，可以使畫者自由表現眼中的世界。

對花卉畫者而言，英國若尼(ROWNEY)藝術家軟粉彩筆的明亮色彩最能展現花卉原色，而選用麵粉紙為基底材時會使線條太過柔軟。

上圖：各種色彩的軟硬粉彩筆，上方是軟粉彩筆，下方是硬粉彩筆，右邊放的是軟橡皮與普通橡皮擦。

紙有單張及成冊販賣，尺寸非常多樣。裝訂成冊的紙通常比較昂貴但較為便利，使用成冊的畫紙時，除非需要打得很濕，最好避免繃平。另外要注意，所有紙張應該選用無酸的，畫作才能經得起時間的考驗。

有色的水彩紙如藍登紙(Langton)，其底色使蠟筆、粉筆和鉛筆更具吸引力，但請切記不管使用水彩或是水性色鉛筆，當紙張需要承受大量水份時，必須先經過繃平的程序。

為表現紋理和質感而混合媒材時，會使用具有凹凸面的非熱壓紙。粉彩亦須藉由紙張的凹凸面來留住色彩，因此非熱壓紙或粗面紙比熱壓紙更適合創作粉彩作品。除了平常最常用的英格紙，最細緻的砂紙和00號的麵粉

紙也是很好的基底材。還有一種表面具有大量棉屑的絲絨紙，通常是裝訂成冊販賣。而一些帶有些微明亮色彩的紙，通常價格較昂貴，適合經驗豐富的創作者。

牛皮紙，是纖細畫家或書法

下圖：各種紙張，包括各種磅數的水彩紙，與多種色彩繽紛的粉彩紙。

荷蘭林布蘭(Talens Rembrandt)與優尼森(Unison)這兩個廠牌也很不錯,其柔和帶點暗沉的顏色適合用來描繪風景。

固定劑

許多藝術家與老師們並不喜歡使用固定劑(Fixative)。它是一種人造產品,會改變粉彩的顏色,使其變得較深與較不透明。如果作品用心保存,就可避免使用固定劑。

橡皮擦

現代的塑膠橡皮擦是擦去鉛筆線條最好的工具。不但可以在不傷紙面的情況下將線擦得一乾二淨,亦可精準地擦掉過於密集的影線,使明暗表現更佳。

軟橡皮(putty eraser)與新鮮麵包則常用來擦去炭筆與粉彩筆的痕跡。使用橡皮擦時,可準備一支羽毛刷,隨時撢掉多餘的橡皮屑,使修正工作更加得心應手。

安全性

使用顏料、粉彩或墨水時要小心,因為有些色料有毒,存放材料的場所也要特別注意,尤其是家中有年幼孩童。

工作室

擁有一間完美的工作室,包括充足光線、大工作桌及充裕的儲藏空間等等,是每位藝術家的夢想。但夢想終究是夢想,我們必須學習接受現實,並在有限條件下營造最接近理想的環境。下列幾點有助於達到此目的。

基本要素

照明

若工作室的光源來自北邊是很幸運的;相對的,若光線來自四面八方就有點麻煩了。與其他藝術家相比,光線問題對花卉畫家而言並非難題,因為花卉是可移動的物體,亦可使用百葉窗或窗簾將一天當中某些時候的陽光隔絕開來。一年中只有幾週的時間,光線會成為大問題,這時可用波浪紙板作為臨時的百葉窗,使創作得以繼續。另一個解決方法是在工作室內放一扇屏風,不僅有足夠光線可以作畫,又不至因反光影響創作。

雖然有時難以避免,但仍不建議畫者在人工照明下作畫。100瓦的日光燈炮能提供足夠光線,

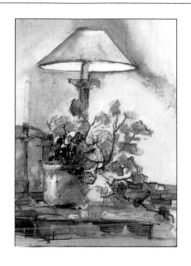

上圖:《燈光與冬天的盆栽》,諾瑪·史蒂分生 (Lamp and Winter Plant by Norma Stephenson)。此習作使用墨水、粉彩與水彩。畫中可以看出燈光強化長春藤之綠葉的效果。

協助精確地判斷色彩,但請特別注意,精緻柔美的花朵並不耐燈光長時間照射。

工作桌

選用適合自己高度的桌子是非常重要的,椅子的舒適度對長時間坐著工作的人更是不可忽視。除了以油彩或壓克力顏料作畫外,僅少數花卉畫家使用畫架

創作,因此腰酸背痛加上網球肘是家常便飯。最好常常站起來伸展一下身體,畫畫畢竟是件疲累的工作。

畫具位置

有條理地擺放畫具也很重要。假如慣用右手,繪畫主題應該置放在您正前方或是左前方,以看得清楚為宜。而畫板應該放在身體前方微微上揚的位置,亦有人喜歡在平面上作畫。準備水時,裝水的罐子下應該墊幾張衛生紙,不僅可立即將畫筆上多餘的水分吸掉,若不小心弄翻也可以在第一時間擦乾,避免損害擴大。顏料應該放在左手邊,畫筆與鉛筆應該在右手邊。以上所述這並不包括蠟筆、粉彩等不使用水的畫材。

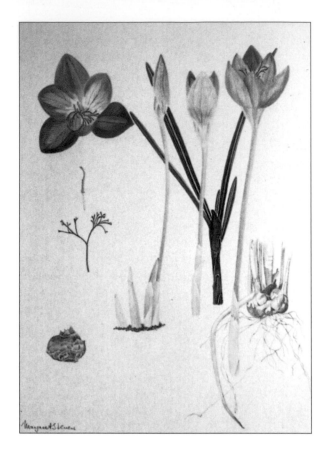

左圖：瑪格麗特・史蒂文思（Margaret Stevens）試著描繪花盆中的秋藏番紅花(crocus)，以室內植物爲主題並不容易，一天之內花盆必須被搬進搬出許多次，避免花朵過度盛開。

花朵擺放

當一切都準備就緒，還有一些關於花的問題要解決。有些花非常難畫，例如番紅花與銀蓮花，即便種在花盆裡，只要在溫暖環境中，甚至是感覺上還有些微涼的氣溫下，就會熱烈地綻放。因此，畫前必須關掉暖氣並打開窗戶，穿上外套披上圍巾，再將它們拿進工作室。若繪畫速度夠快便可幸運地捕捉到最美麗的盛開狀態。而有些花朵，特別是玫瑰，只要在水中加點檸檬汁放置在冰箱，就能維持新鮮度長達整個禮拜。

並非所有花朵都能插在花店的泡沫海綿裡，如軟莖花朵罌粟花和報春花。擺放花朵時要挑選合適的容器，學生們都知道要將莖固定在泡沫海綿中，櫻草花與三色堇才會看起來有精神，如果爲它挖孔，花朵會以「垂頭喪氣」來向您抗議，簡單的結論就是：「沒錯，花被弄死了。」

完成一幅作品至少要一兩個鐘頭，若花朵被丟在桌上等死，那些愛惜花朵的老師一定會血壓上昇。多年的經驗顯示，唯有真正愛護並尊重植物的人，才能創造出美麗的作品。真正的熱愛不會以冷淡相待，更不用說傷害。

有些花朵不適合切花處理。雖然大多數畫作中的花朵以切花狀態呈現，還是有許多原本就栽種在花盆、園子或後院中的花朵。種植在花盆中販賣的有報春花、仙客來、日本菊盆栽、杜鵑花以及其他春天的球莖等等，種類非常繁多；家中培植的有水仙、鬱金香、三色堇、山茶花等，這些花朵不需切花，直接將花盆拿進屋內，等畫完再搬出室外即可。

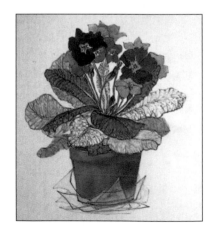

上圖：珍・爾伍德(Jean Elwood)以鉛筆與水彩描繪報春花的輪廓，簡單而有效地掌握生動的姿態。

植物構造

藝術家必須研究人體的骨骼與皮膚，才能描繪栩栩如生的人物畫，同樣地，植物派畫家也必須了解花朵構造。不同的是花朵種類較人物多樣化，本章將提供一些極具參考價值的資訊。

植物王國中，開花植物佔絕大部份，其中有些開花植物如青草與蘆葦，外觀與印象中的「花朵」並不相同。然而，只要是開花植物，種子都包在果實當中。開花植物還有莖、葉、根等部位，但其中有些看不到莖或看不到葉子。

負責進行光合作用的葉片，能為植物帶來能量與養份。

而莖負責支撐葉子與花朵；它可能是如樹木般大而粗的多年生架構，或是躲在地下的根莖類或球莖類植物。帶有花莖(花梗)的植物通常花莖末端有「花托」或花序(花梗)。花托所支撐著的花是葉片的變形體，呈「輪生狀」很容易辨認，如金盞花與毛茛屬植物(buttercup)。花的輪生體由外而內分別為：萼片、花瓣、花蕊與心皮。

花

花是植物構造中會再生的部分，主要用來孕育種子。種子由胚珠變化而成，包裹在果實當中，這些果實有些「多汁」，有些「乾燥」，依種子散播的方式有所差別。

解剖各種花朵應該是了解花卉結構最好的方法。解剖時，請準備一把美工刀或是刮鬍刀片、一塊瓦片與一個放大鏡。將花朵從花托部分一層一層的拉出來，直接放在瓦片上，就可以觀察這

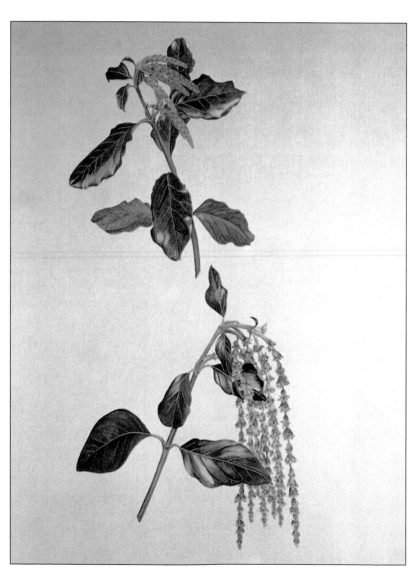

上圖：這幅畫的作者是瑪格麗特‧史蒂文思。主題為冬天的灌木「木耳菜」，一種朝北邊生長，帶有蘆葦花穗的植物。描繪複雜的花穗形狀相當花費心思。不建議先以鉛筆打稿，因為如此不僅耗時，且上色後會感覺髒髒的。

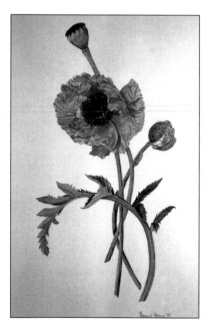

上圖：同樣是瑪格麗特‧史蒂文思的作品。主題是東方的罌粟花「土耳其之樂」(Turkish Dlight)。這幅畫毛茸茸的花莖與花萼，是很好的範例。白色的毛並非以「白色」顏料畫成，而是乾筆技法的底色。花莖上的深色也不是用黑色顏料，作者利用紫色、法國紺青與凡戴克棕，畫出非常類似的感覺。描繪花蕊中的花絲時可以添加一些紅色。

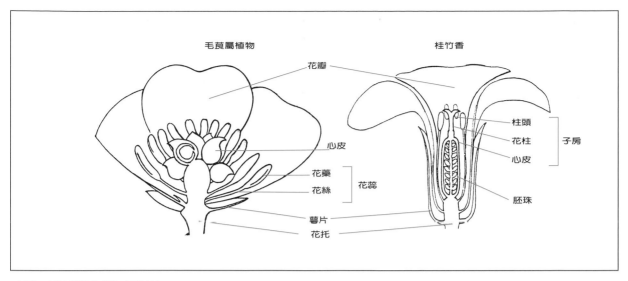

上圖：毛茛屬植物與桂竹香的解剖

此花朵附屬物的數目、次序及排列方式。不論簡單或複雜的花朵，由上到下的半剖面最能表達花朵的整體結構，這種切法使花朵成為彼此的反射鏡，進而呈現花朵構造，正上方的圖表便是以此方式完成。

所有萼片的集合稱之為「花萼」；所有花瓣的集合叫做「花冠」。但鬱金香與樓斗菜沒有花萼與花冠之分，統稱為「花被」。而輪生體的中央是花蕊，其中心部分稱為心皮，心皮會融為一體。

花朵形態並非一成不變，因此萼片與花瓣並非兩兩相對，而是交錯而生，可提供花朵更大的支撐效果。花朵受精之後，胚珠就會變成種子，子房則變成植物果實。

三色堇、樓斗菜的萼片與花瓣因為鼓起而形成一個以上突起的嫩枝，並含有花蜜。特殊的培育方式與血統的篩選則會造成許多花朵變種，例如玫瑰多變的外型，就是混種之結果。對所謂「雙瓣」花種而言，減少花蕊可以增加花瓣的數量。

花朵種類

最簡單的花朵是「規律」而盛開的，如木蘭花與銀蓮花。這些花種的授粉由各種短喙昆蟲所完成。而報春花與旋花(convolvulus)這些管狀花種，能吸引長喙的蜜蜂或蛾來助其授粉。一些「不規律」或兩側對稱的品種，如蘭花(orchid)、豌豆(pea)和鼠尾草(sage)等，演化使得它們只能藉由某一種昆蟲來完成傳宗接

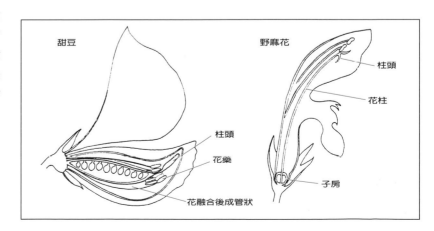

右圖：甜豆與野麻花的解剖

代的任務，以確保花粉只傳播到同種花卉的柱頭上，不會傳播到不同品種的花蕊上。不規則的花朵總是「挺直地」生長，並盡量靠近授粉的昆蟲，才能正確地收取與傳播花粉。這些花朵的輪生體可能很複雜，難以分辨其次序，例如甜豆的花絲就融合在一起，毛地黃(foxglove)則有融合在一起的花瓣，甚至像蘭花般根本沒有所謂的輪生體。柱頭也一樣，像鼠尾草和野麻花的柱頭就偏一邊生長。

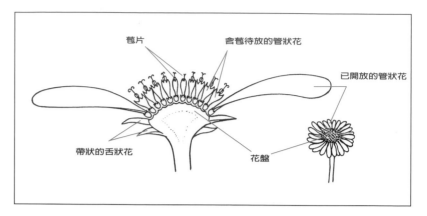

上圖：雛菊的頭狀花序

花序

花序是指許多小花簇集在花托上，其優點是單株花可吸引授粉者的注意；亦能藉風傳遞花粉。花序的莖與花瓣，依據不同品種而有不同的排列方式。最常見的是「總狀花序」，是指花柱上的小花，通常最下方的最早生成，以此類推。屬於總狀花序的花卉有毛地黃與劍蘭。若所有小花圍繞著圓心以放射狀生長，越外圍的開得越早，稱為「傘狀花序」，因花序本身像打開的傘而得名。

植物學家還為許多不同的花序分類，但其中最複雜也最成功的，是「頭狀花序」。頭狀花序上有許多無柄小花簇集在扁平狀花托的頂端，最外圈仍是最早生，而越往內就越慢開花。最外圈的每朵小花都有一片呈帶狀的花冠，看起來就像片花瓣，使整個花序就如同花朵一般。頭狀花序中最具代表性的非雛菊莫屬，試想，一朵雛菊有如此多的雄蕊與雌蕊，而帶著花粉的短喙昆蟲在上面爬來爬去，使得傳播花粉的成功機率大增。

複數花序指的是一朵花上長著許多花序，日本菊與艾菊就屬於此類。

葉子種類

典型的葉子有葉片、葉柄與葉根三部分，所謂葉根，是指葉片與莖相接處一點小小的鼓起。

葉片由葉脈所撐起，因此葉脈也可稱為葉片的骨架，冬天當掉落在樹下的葉子乾枯時，就是觀察葉脈的最好時機。若葉片仍然完好如初，放進具有腐蝕性的蘇打水中，也可得到相同效果。

葉片在有生命的狀態下，藉由葉柄來調整葉片的角度，使之獲得最充足的陽光，避免上方葉片擋到光線，當陽光照射的方向改變時，葉片方向也隨之改變，繪畫時必須因此做一些構圖上的更動。

因植物品種的不同，葉片在形狀與質感上有些差異，通常與生長習性有關。如蘋果樹與櫸樹(beech)的葉片，具有明顯主脈，葉片上的葉脈是由主脈分散織成的網路。這些葉脈通常成對，且呈樹枝狀散開，但也常常是相互交錯的，它們往外發散到葉片的邊緣，有時也會在邊緣轉向，與其他葉脈相接形成迴路。其他植物的葉片，如秋海棠與天竺葵，有五到八個葉裂片，每片都由一條主葉脈支撐，這些主要葉脈呈放射狀生長在葉柄上，每一個葉裂片都有自己的葉脈網絡。

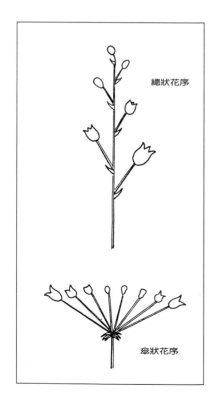

上圖：兩種不同的花序

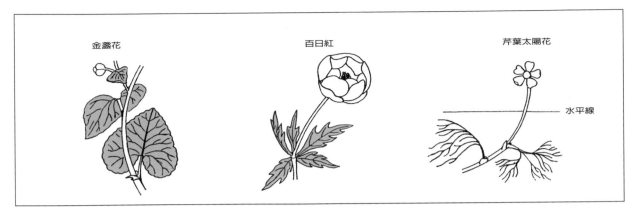

金盞花　　　　　百日紅　　　　　芹葉太陽花

水平線

上圖：毛茛屬植物的各種葉片型態

上圖：《復活節帽》，瑪格麗特·史蒂文思 (Easter Bonnet by Margaret Stevens)。展現水仙吊帶般的長葉片，從底部向上延伸。

單子葉植物如百合、鳶尾花與青草等，帶狀葉片上有彼此平行的葉脈，沒有葉柄也沒有明顯的根部。像青草葉片的底部，就直接接到莖部形成葉鞘。

莖與葉交接之處稱為「節」。葉片在莖上生長的方式因品種而有不同，通常分為三類，一是「互生」(alternate)，如桂竹香與十字花科植物；二是「對生」(opposite)，如鼠尾草；第三種則是較少見的「輪生」，如蓬子菜又稱八仙草)。

葉子形狀

葉片形狀可以分辨植物的品種，但同一屬的植物，可能有著截然不同的葉片形狀；例如金盞花有著心型的葉片，芹葉太陽花的葉片呈現絲線狀。

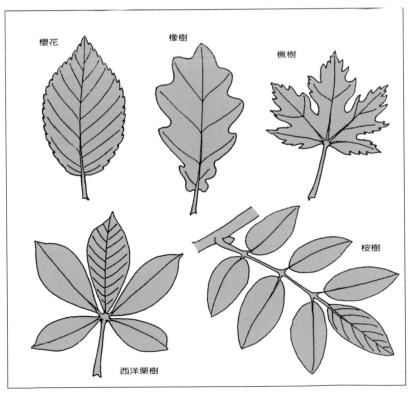

櫻花　　　　　橡樹　　　　　楓樹

桉樹

西洋栗樹

上圖：葉片形狀的種類

百日紅則有著分岔狀的葉形，它們全部都是毛茛屬的植物。有時就算同一株植物，葉形也會因生長位置而有所不同，例如薤芥菜等。

植物派畫家能分辨數十種不同的葉片形狀，甚至能以拉丁學名來稱呼它們。然而葉片其實不是單葉就是複葉，只有葉緣不同，有些完全，有些則成淺裂狀、鋸齒狀或半裂狀。

當複葉上的小葉各自有葉柄時，若沒有仔細看，可能會誤以為一枝樹枝上長許多葉片。分辨的方法很簡單，葉腋(葉柄從花柄

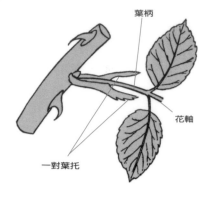

上圖：玫瑰葉根部的托葉

處散開而成的角)之上必定找得到花苞，如果葉子與葉柄交界之處沒有花苞，就可以肯定它們是複葉的小葉。

成對的「葉托」可說是葉片的根，也是某些植物獨有的，如薔薇科植物。它們有時與葉片非常相似，有時則稍微小一些。

葉與莖都可能長毛，毛多時使整株植物毛茸茸的；有時則長得稀疏；甚至有時不是毛，而是莖葉上的尖刺。這些都各自負有維護植物生命的重要使命，也使植物更具獨特性。

植物構造辭彙解釋

花藥Anther
花中可以產生花粉的雄性生殖器官。

葉腋Axil
葉柄從花柄處散開而成的角。

苞片Bract
花序的根部，看起來較為不同的葉片。

花萼Calyx
萼片的集合體，進而形成花的外輪。

頭狀花序Capitulum
許多無柄小花簇集在花托上形成的頭狀花序，常被一個總苞片包裹著，如蒲公英及其他菊科植物。

心皮Carpel
花中的雌性生殖器官，包括子房、花柱和柱頭。

複葉Compound leaf
由許多小葉組成的葉子。

花冠Corolla
指一朵花的整體花瓣。

花絲Filament
形成花序的小花。

習性Habit
植物個別的生長形態與特性。

花序Inflorescence
有花植物的「花頭」，亦即排列在單莖上的一群花叢。

節Node
莖上生葉處。

子房Ovary
心皮的一部分，或包含胚珠在內已經融合的心皮。

胚珠Ovule
子房中已受精的種子，也就是植物的受精卵。

花柄Pedicel
一朵花的莖。

花梗Peduncle
一個花序的莖。

花被Perianth
包含萼片與花瓣的輪生體，無性別之分。

花瓣Petal
花朵上第二段輪生體中的任何一片。

葉柄Petiole
一片小葉的莖，或花軸與葉片主脈之間的部分。

花軸Rachis
複葉的主軸，可與葉片的主脈相對應。

萼片Sepal
花朵輪生體中，最外部的任何一片。

種,類Species
植物自由交配產生具有相同特性的一個群體。

雄蕊Stamen
花朵的雄性部分。

柱頭Stigma
心皮上部的花粉處，通常藉花柱與子房相連。

托葉Stipule
在葉莖最下部的附加體，通常呈對生狀態。

花柱Style
心皮連結柱頭與子房的部分，通常細而長成柄狀。

輪生體Whorl
如葉片或花朵本身呈輪狀生長的部分。

形狀與透視

了解花卉的基本型態與植物構造後，藝術家必須研究植物的自然姿態，從不同角度觀察，形狀會有所改變。若忽視這點，作品會看起來平淡而無生氣。不正確的植物派畫法，永遠不可能呈現生動度與立體感。

葉片的前縮透視

對許多初學者而言，「前縮透視法」似乎是一種艱難的技法，事實並非如此。將一些基礎原則牢記在心，有助於前縮透視的應用，接下來的練習就是很好的範例。

左手拿一卷錄音帶放置在眼前，錄音帶與地面完全垂直，右手拿尺測量這卷錄音帶大約有7公分高；接著尺固定不動，左手慢慢移動錄音帶，將它的上邊朝水平方向傾斜，錄音帶高度會漸漸縮小，當高度變成5.5公分時停止移動，就可以看到錄音帶的前縮透視景象：其上邊已經離開垂直於地面的尺，寬度看起來也比下邊短許多，這就是透視。若繼續將錄音帶往下移動，上方表面會漸漸隱沒在視線之外，高度將僅剩1.5公分。

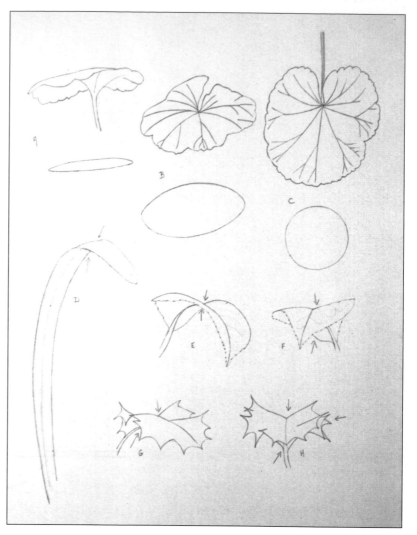

上圖：使用前縮透視法呈現各種葉片：天竺葵的葉片輪廓從煙盒狀(A)變成橢欖球狀(B)再變成足球狀(C)；單子葉植物(D)葉片主脈轉折處，是畫者常會犯錯之處，要特別注意；(E)與(F)表現不同角度看到的山茶花葉；(G)與(H)則是冬青樹葉從上往下看的外觀。

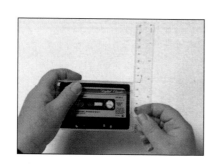

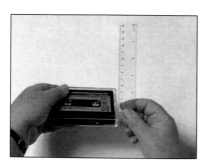

上圖：這兩張照片表現前縮透視改變物體線條的方式，錄音帶的一邊離眼睛越遠，看起來就越小。

現在請用一片簡單的葉子代替錄音帶，慢慢移動它，直到整片葉子與地面呈水平狀態，便會直接看到葉片邊緣，幾乎見不到葉面。

練習時請相信自己的眼睛，通常花朵形狀看起來會與預期的樣子大不相同，像冬青樹這樣複雜的葉型更是如此。

人們通常把冬青樹葉子簡化為聖誕節的裝飾，完全忘了它的原貌非常美。當它與地面平行時，葉脊一層層向後疊，其尖銳的、如同腳般的邊緣，像極一隻昆蟲。

越熟悉葉片的樣子，對各種角度所造成的改變越有概念時，「透視」就越容易。像水塔花這種細長的葉片似乎比較容易掌握，因為它通常只有最尖端的一小段會朝畫者傾斜。雖然如此，還是要遵守一些黃金原則──葉片主脈必須連續不間斷，就算超出視線也一樣。如此，即便經驗不豐富的畫者也都有能力正確掌握這類葉片。當葉片轉折時主脈又會出現，可以用另一種角度與原來的主脈相接。練習時畫者可先用極輕的力道描繪葉片的主脈，不必畫出轉折，就會發現它其實是呈弧狀的。

初學者通常對描繪細長而弧形的葉片沒有信心，事實上對經驗豐富的藝術家而言，描繪莖或葉上的平行線條仍然有其難度。尤其是葉脈或莖的線條十分接近之時。有些方法可能有所幫助，一是內心態度。在放鬆情況下畫出來的線條會優美流暢，緊張只會造成不穩要盡量避免。另一個方法是利用工具，可在手肘下準備一張紙，沿著它的邊緣描繪直

線。此外，建議讀者隨時在手下墊著一張紙或是衛生紙，避免皮膚直接接觸畫紙上的酸類物質。

有一個藝術家偏愛使用一片小小的編織物來畫直線，因為編織品非常柔軟，能表現出自然線條。可將運動服的袖子剪下來，以便用筆沿著邊緣畫線。

上圖：這幅水塔花的習作是由作者瑪格麗特所繪，除了表現描繪單字葉植物的練習與技術外，作者更點出一個植物派畫家常常遇到的狀況──當植物開花時機與畫者時間不能配合時，與其放棄，不如分次完成。首先將花尖描繪下來，一兩天之後再畫花朵綻放的姿態，如此就不會錯過美麗的色彩。雖然水塔花開花的時間極短，其葉片壽命卻長達數星期之久，將這些紀錄當作色彩的指引就足夠。瑪格麗特之所以選擇畫這片葉子，是為了展現尖端銀色的光澤。

描繪莖部

描繪莖部時，與其從一個定點往外揮灑，不如由外朝定點描繪，如此較能畫出精確的弧線。以鬱金香為例，不要從花的底部開始畫線，試著將線條從一個較遠而適當的距離往花朵前進。這時要非常專注，使花莖線條能完美地與花朵底部相連。這與一個生活中的例子很接近，裁剪一塊布料時，必須將目光專注在遠方的布邊，才能得到一條筆直的裁切線；相對地，若將焦點放在剪刀上，裁出來就會慘不忍睹。因此，在紙片上標上小小的十字，目光固定在十字上，從大約35公分遠的地方朝這個點出發，畫出一條弧線來，並重複這樣的練習，使自己更有把握。

談到植物莖部，不同植物的莖節之間，有著不同的粗細變化，康乃馨就是很好的例子。這種情況就比畫一根長長的花莖，只要依照莖節把花莖分成好幾段，一段段地描繪即可。

若莖部上有長毛情況，千萬不要沒看清楚就隨意動筆。下筆前仔細觀察，會發現這些毛絕非規矩地排成一列，它們有的從莖部浮現出來，與花莖成45度角；有的則突出於花莖表面，因毛的尖端反光才被看見。此外，畫毛時從毛尖朝向花莖畫，其筆觸線條可能比從莖部往外畫更為細緻。總之，不管使用什麼方法，筆觸一定要輕而細膩。

下圖：作者瑪格麗特‧史蒂文思示範各種花莖：(A)康乃馨，其花莖由下而上節節變細；(B)玫瑰花莖在莖節處有不同角度的變化；(C)鬱金香花莖是條輕掃而過的弧線，其雙邊都有光線照射，因此最深的陰影出現在中央處。

花朵的前縮透視

　　花朵的前縮透視不能與葉片前縮透視相提並論，原因是不論俯視、半剖面或完整剖面，人們總將花朵視為較人性化的物體。因此，印象中會聯想到三色堇的「臉」或金魚草的「嘴」。然而不論什麼理由，僅以俯視角度描繪花朵缺乏創意，畫者需要加入多種角度以增加畫面可看性。

　　從正面或背面看花朵剖面，就如同有好幾根可以固定畫面的釘子，圍繞在花苞的前方花瓣提供畫面焦點，後方的花萼與萼片則增加立體效果。

　　若是第一次處理花卉題材，建議先忽略細節，先決定大致的形狀，以鉛筆做簡單的測量，用筆的邊緣描出花朵邊緣，將幾個重要的點輕輕地標註在畫紙上，再把這些線條連接起來，製造出一個描繪花朵的小框框。

　　以各種俯視角度觀察花朵全貌，若有大量的花瓣相襯，便可能美得叫人驚嘆，玫瑰與康乃馨就常以這種方式呈現。上述方法在此仍然適用，先畫大致輪廓，可以使畫者在鋪陳及描繪花瓣的過程中有所依據。這麼多的花瓣難免令人眼花撩亂，根據標識點可以提供一些幫助。右邊的圖例中，康乃馨的最寬處位於整朵花的下半部，最下方的角是最顯眼的起點，因此畫家決定畫出這片花瓣，並將它標註為1號。

上圖：從正面直視玫瑰時，所呈現的半剖面輪廓示意圖。

上圖：同一朵玫瑰從背後觀看的樣貌。輪廓示意圖可以幫助畫者在精細描繪前，先建立一個大致的形狀。

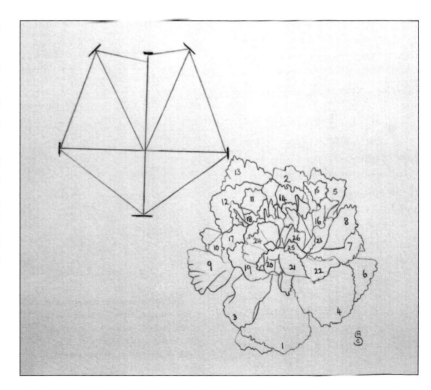

上圖：這幅輪廓示意圖呈現康乃馨的基本外型，每片花瓣上的數字代表被畫出來的順序，意即最大片的花瓣最先被畫出來，其次是對角的花瓣，接著慢慢鋪陳出看似複雜的整朵花，畫多重花瓣時常常會使畫者眼花撩亂，可以嘗試用這種方式。

接著畫出上方較小片的2號花瓣，如此專注於各片花瓣形狀與位置的畫法，可使畫者不致慌了手腳。請注意觀察畫家畫花瓣的順序，可發現作者並非按照想像中的方向循序前進，而是以對角線取代，由12點鐘方向起始的方式鋪陳，如7、8、9、10號花瓣，多多練習可熟悉這種方式。

談到鐘面，不免令人聯想到雛菊科的艾香納（大風草）與日本菊這類的花卉，它們也有令人眼花撩亂的花瓣，描繪時常常會遇到一個困境，就是在畫完全部的花瓣前，空間就用完了。在此提供一個簡單的方法，把整朵花的表面當作一個鐘面，先在3、6、9、12這幾個時刻的方向標上記號，從12點鐘方向開始，畫上與這點最為接近的花瓣，其次畫上與3、6、9點鐘接近的花瓣，再填上3點鐘與12點鐘及6點鐘與9點鐘之間的花瓣，以此類推。用這個方法畫花瓣時，畫者僅需要專注在一個小區域上，因此不論這些花瓣有多麼獨特的姿態，都可以精細地被描繪下來。

另外要注意的是當描繪主題是管狀花朵的側面時(如水塔花)，請先畫一個橢圓形，再填上花瓣，使花瓣尖端碰觸到橢圓形的邊緣。雖然有些管狀花卉如水仙花冠、喇叭狀花冠常會超出這個橢圓形，但還是不可忽略橢圓草圖。初學的花卉畫家要特別留意一些細節，如水仙的管子隱藏在花瓣後方，花莖全部垂直向上，捲曲葉片的主脈也是如此。

花卉素描的透視技法不像描繪大自然或城鎮風光時有具像的樣貌可遵循，畫者必須運用常識而非展現理性，遇到較大的構圖格局時，請注意後方的植物要比前方的稍微小一些。

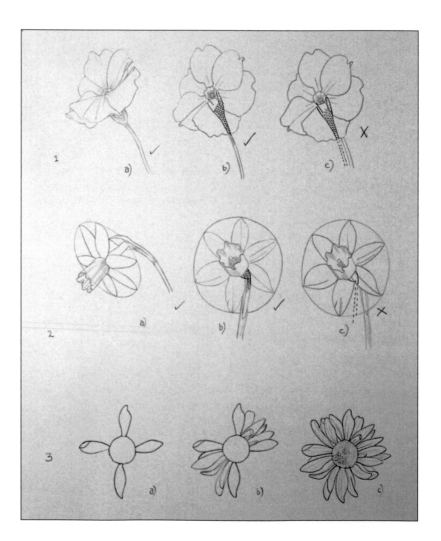

上圖：這張圖呈現各種正確與錯誤的畫花方式，要特別留意花朵呈現半剖面狀態時，花莖與花朵之間的盲點。1(A)在報春花的花萼與花莖都看得到的狀況下，顯然不會有什麼問題；1(B)這也是正確的描繪方式，若把隱藏在花朵之後的花莖、花萼畫出來，便可看出花莖、花萼與花朵中央是相連的；1(C)花莖畫得太靠右邊了，應畫在虛線之處。在2(A)中可以看到幾乎完整的黃水仙，花瓣外緣貼著橢圓形的輪廓示意線，花莖也接著花朵中央；2(B)也是正確的；2(C)與1(C)一樣，花莖太偏了，像這種朝上又有點傾斜的花朵，花莖應該在其下方更彎曲一些，如圖中的虛線所示。3(A)畫雛菊時，先從四個角落著手；3(B)慢慢加上中間的花瓣；3(C)完成整朵花。

4

線條、動態與光影

栩栩如生的花卉作品總是人見人愛。而畫風自由的藝術家似乎比較容易畫出這樣的作品，但這並不代表植物派畫家就只能一板一眼地精雕細琢，他們有能力以自由奔放的方式，表現花莖精緻的弧線與花瓣的柔美。爾瑞特 (Georg Dionysius Ehret)就深諳此道，他融合藝術與科學並建立和諧的平衡，這種平衡直至今日，仍然值得努力追求。

線條與動態

如同前一章所提，以輕鬆的姿態與心情作畫，才能畫出流暢的線條。因此，無論在家中作畫，或是在課堂上練習，有一種「一分鐘習作」的畫法能幫助畫者放鬆肌肉與情緒。這個練習是在規定時間內(約一分鐘到三分鐘)，以軟鉛筆、炭筆或蠟筆，在一張小紙片上快速地完成一幅作品。剛開始「一分鐘習作」非但不能幫助畫者放鬆，反而會造成更大的壓力，是相當恐怖的練習；然而，練習次數多了之後，會發現它的確可以有效放鬆肌肉，線條也會出現變化。即使是非常有經驗的畫家，在初次嘗試「一分鐘習作」時，也會因緊張而畫出顫抖而僵硬的線條，在畫第二張作品時情況就會大大改善。下一頁的鬱金香就是極佳的例子。

像鬱金香這種莖部呈現一道優雅弧線的花卉，要達到畫者理想中的效果似乎並不困難；但玉蘭花這類花卉就沒那麼容易了。角度不夠自然是常犯的毛病，如果順著自然的方式描繪，玉蘭花的所有枝枒都將散發優雅的氣質，但如果畫得直挺挺的，看起來就會虛假、刺眼又不吸引人。

上圖：瑪姬·派特（Maggie Parker）在課程開始不久時所畫的「一分鐘習作」，描繪主題是玫瑰，這個練習可以放鬆緊張的肌肉，對集中精神也有極大幫助。

上圖：瑪姬·派特的炭精筆素描，畫的是同一朵玫瑰，但是她犯了一個錯誤：花莖與花萼太清楚了，以致觀者的目光無法聚焦於花朵上。

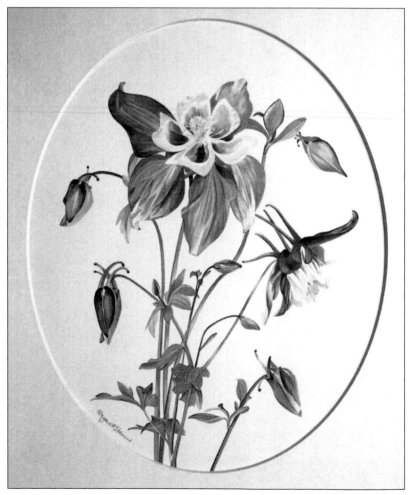

右圖：《綻放·瞬間》，瑪格麗特·史蒂文思 (Spur of the moment by Margaret Stevens)。畫者描繪這株超大樓斗菜在花園中綻放的樣子，像極了老奶奶的帽子花，自由的畫風使主題就像要飛越整張畫作般，因此它具有如同鴿子般的聖靈宗教象徵。

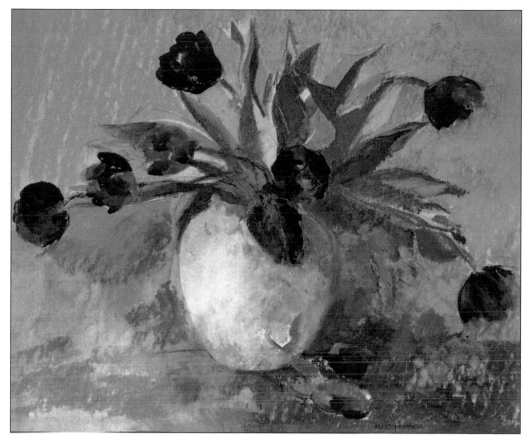

上圖：諾瑪・史蒂芬生（Norma stephenson）使用粉彩與水彩的鬱金香習作，呈現出構圖與色彩的完美平衡。

上圖：派特・布魯姆赫(Pat Broomhead))在一分鐘習作中畫出3朵花，所使用的是線條深而軟的5B鉛筆。

上圖：傑佛瑞・霍普金・伊凡斯(Jeffrey Hopkin Evans)首次嘗試的一分鐘習作，顫抖而鋸齒狀的線條表現出心中的緊張。

上圖：傑佛瑞・霍普金・伊凡斯在一分鐘習作完成後，正式創作的鉛筆素描，花了約一到兩個小時，因為時間很充裕，使得這幅畫的線條柔和許多。

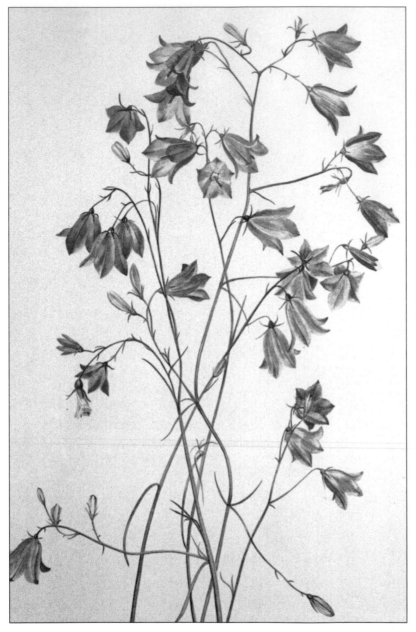

上圖：瑪格麗特‧史蒂文思的鈴蘭花習作，像這種簡單的花卉，適合以直率的態度與不雜亂的方式來表現線條與色彩的美感。

光影之美

呈現正確的光影，也就是色調的平衡，是繪畫最重要的環節之一。無論使用何種素材，若缺乏光影的描繪，整張畫就失去生氣。繪圖時必須先考慮光源，若主要光源在左方，高光就會落在左半部，而最深的暗面則會出現在右半部，陰影也會落在物體的右方。不管是葉片或花瓣相疊所造成陰影，較低的葉片(或花瓣)通常是展現畫面實質感的重要角色。當人們看畫時能感受到這些花朵摸起來的質感，似乎能把它們放進一只美麗的玫瑰杯裡，就是所謂的實質感。

為了更了解光影以及成功地在畫面上將陰影密度和高光轉化成實質感，必須多做練習。建議使用軟度很高的4B鉛筆、絲炭筆或炭鉛筆，養成隨手練習葉片速寫的習慣，有些植物如山茶花、多青樹、杜鵑花及長春藤，其葉片有油亮的光澤，非常適合做練習。相信不久後就能體會光影的迷人之處。

像雪花蓮這種精美的花卉，描繪陰影時需更為細緻，必須謹慎選擇畫材。雪花蓮需要更尖細的筆觸，不適合用炭筆。這說明合適畫材的重要性，選錯畫材將會改變花朵性格。

這個問題在第35頁的構圖與畫面配置中將有深入探討。因此基本原則是尊重各種植物天然的生長姿態，不要企圖做任何改變。若是基於設計因素，則有自由發揮之空間。

有些野花如蘭鈴花或圓葉風信草等，其精緻的花瓣加上纖細卻強韌的花莖，在藝術家的生花妙筆之下可展現不同角度與韻律的線條，甚至可以使觀者感受到山丘上北風的吹拂。

上圖：為了練習茶花葉片上的光澤，瑪格麗特·史蒂文思用炭精筆在英格紙上畫了這幅素描。

右上圖：《祝君健康》，瑪格麗特·史蒂文思(Cheerio by Margaret Stevens)。不管畫中的花朵多麼美麗，這幅畫的葉片才是顯現花朵之美的重要角色，所以葉片的處理必須像畫花瓣一樣用心。很多失敗的畫就是因為葉片描繪太過馬虎。

上圖：這幅玫瑰素描是派特·布魯姆赫（Pat Broomhead）用HB、B和3B鉛筆，加上一點點紅蠟筆之點綴所完成。畫中結合深色陰影與少量強烈的色彩，成功地將愛的象徵轉化為帶有些許威脅感。這正是畫材改變花卉性格的最佳例證。

左圖：本書作者以水彩筆表現出葉脈和氣孔，也就是在強光反射的區域裡以細微的點描強化細節。

此外，可以用非常明顯的陰影表現深邃感，例如畫出一朵鬱金香的線條並不困難，使觀者看著這朵花時幾乎以為蜜蜂可以飛進去採蜜，才真的了不起。

　　不只是花朵，精確的陰影亦能使水果栩栩如生。描繪桑椹是最複雜的，不但每一顆小果籽都會反射光線，多顆小果籽組成的果實，也會呈現明暗面，若忽視這點果實看起來就不圓潤。描繪桑椹時最常犯的錯誤是把每顆小果籽畫得一模一樣，完全沒考慮到位置與光線所呈現的「白色」高光。畫出像小圓點一般的水果，表示畫者未仔細觀察主題。仔細觀看手中的桑椹，會發現每一顆果籽都反射出不同程度的光澤。上繪畫課時，許多學生會疑惑何以畫不出老師筆下葡萄那難以捉摸的粉光表皮，就算老師示範許多次，還是不得其門而入。道理很簡單，沒有仔細觀察與用心練習就畫不出實質感。因此，隨身攜帶一本素描簿，把握任何可以練習素描的機會，就算只是幾條線也都很有意義。

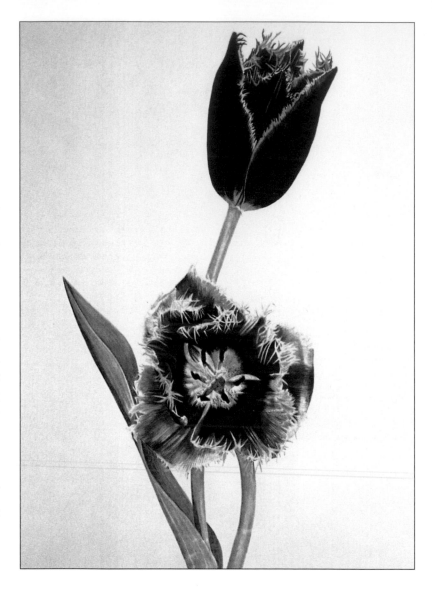

上圖：植物派風格的鬱金香，由首批付梓的植物派畫家約翰・古騰伯格(Johann Gutenberg)所畫。他以水彩筆描繪花瓣的線條，同時傳達弧線與質感。

左圖：這幅細膩的作品，是布蘭達・班傑明(Brenda Benjamin)所畫的桑椹樹枝。弧線的花莖、下垂而破爛的葉子，還有精心描繪的桑椹果子上那觀察入微的高光與陰影，在在傳達一個生動的訊息：還有果子沒熟呢！

構圖與畫面配置

有些畫賞心悅目，有些畫令人不敢恭維，其差異多半取決於構圖好壞。不管畫家的繪圖功力多棒，若是主題擺放的方式欠佳，或是畫面看起來不平衡，可看性就人人地降低。有些十八世紀完成的作品，把鳳梨的果實安排在畫面的高處，或花瓶上方，卻沒有在構圖上表現它自然的重量，這種畫法只是特例，不能當作規則來遵循。

畫面整體規劃

　　構圖的第一要件是將單一物體正確地安排在畫面當中，如果安排得不好，表示一開始缺少足夠的觀察。初學者繪圖時常常面臨「紙張不夠大」的窘境，這是因為太專注在最吸引人的地方，完全忽略其他部分。有部分雖然看起來不重要，但若缺少它們畫面就不夠整體，所以在著手畫前應該好好考慮，為整體留下足夠的空間，包括能夠平衡花朵的花莖長度。尤其像繡球花，雖然從花節看起來莖很短，但為了畫面美觀，需要將連著葉子的樹枝也描繪出來。還有羽扇豆和飛燕草也是如此。初學者很容易因為一開始選了一張小紙片，所以畫花穗時就把「紙用完了」，由此可知繪圖守則的第一條就是選用大一點的紙，才能完全放入整個主題。

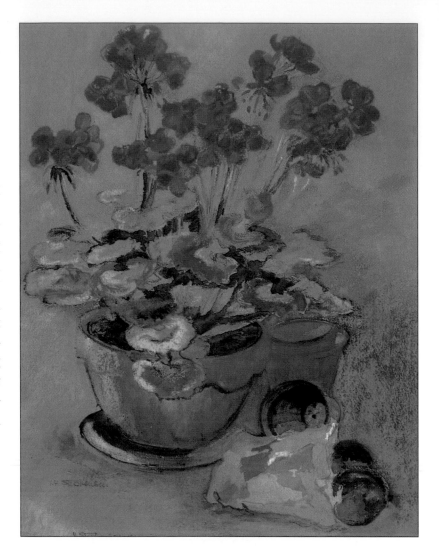

右上圖：諾瑪·史蒂芬生（Norma Stephenson）在非熱壓紙上以粉彩與水彩繪成的混合媒材作品。背景的「冷灰色」突顯出暖色的天竺葵與陶土花盆。

右下圖：艾諾·賈斯薇西(Aino Jacevicius)的點畫作品，這朵半球形繡球花在畫面上呈現漂亮而平衡的角度。

選擇更複雜的題材時，可能會有更多種花材，形狀也更多樣化。無論使用何種畫材，可能是單色素描、粉彩或水彩畫，遵循「三、五和七，及牧師的一」這個基本原則，相信會有所幫助。什麼是「三、五和七」呢？就是畫中安排單數的花朵，這樣的構圖較為自然和諧。此外，呈弧形和三角形的構圖也較方形或直線的構圖美觀，因為在自然界很少看到這樣的排列。

上圖：瑪格麗特・史蒂文思的作品，畫中的銀蓮花與茉莉花呈現優雅的平衡，數量則遵循單數之原則。值得一提的是，玉蘭花的枝枒在此畫中看來非常纖細，若單獨呈現枝枒大量且自然生長之形態時，又是另一番風情。銀蓮花蕊的蕊絲與花瓣的脈絡以水彩筆描繪而成。

「牧師的一」指的是在教會常看到的插花方式，通常整束花的焦點會面向群衆，只有少數花朵面對牧師，通常從講臺上是看不到花朵的，只看得到搭配用的綠色葉子。

因此構圖時，若全部的花朵都面向前方，沒有任何側向或背向的花朵時，畫面顯得平淡而無趣，最好有一兩朵花放置在後方，呈現三度空間的安排。此外，放一些較高的花材如風鈴草，使花朵順著花莖旋轉，使畫面更具深度。

上圖：瑪格麗特·史蒂文思以夏日花材爲主題的作品。上圖爲右圖之簡圖，便於表現整體構圖與繪圖順序。（1）百合─最先完成的花朵；（2）深藍色的飛燕草，立即爲畫面增添深度；（3）上主玫瑰─位置比中心線低一些，成爲明亮而溫暖的中心；（4）新晨玫瑰─引導視線往下移，平衡百合的位置；（5）紫色風鈴草─位於畫面上方；（6）、（7）、（8）爲淡藍色的樓斗菜，在兩邊平衡整體畫面；（9）白色風鈴草；（10）淡粉紅色風鈴草（11）另一朵淡藍色的樓斗菜，使畫面外框呼應藍色主題；（12）、（13）、（14）忍冬─增加畫面下方的明亮感。除以上步驟外，視情況添加葉片與花莖，加上花莖時必須當心，它可能因佔住有利位置而使構圖無法繼續延展。

右圖：花卉習作之完成品《夏日之光》(Summer Glory, reproduced by courtesy of Felix Rosenstiels Widow & Son Ltd.，經菲利斯·羅森史迪爾父子公司同意複製)。

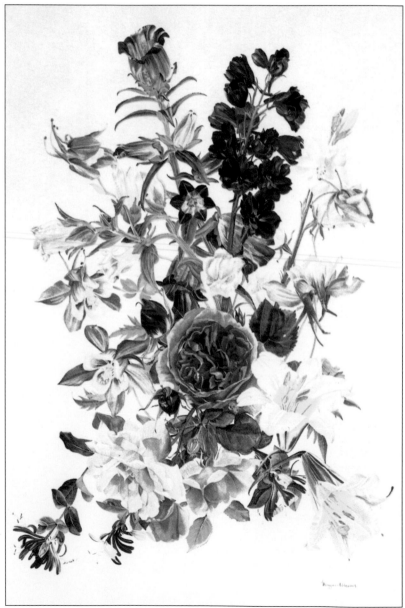

色彩安排

選擇花材時，花的色彩扮演極重要的角色。例如白花不適合放在畫面的中心位置，這易使觀者誤以為中間有個洞。藍色花朵很好用，因為冷色系的藍有後退的效果，使畫面呈現遠近感。大一點的物體適合安排在畫面下方，使整體構圖穩定。但這並不意謂小而輕的花朵不能安置在畫面下方，因為小花朵能使畫面不致於太「剛強」。另外可依據樹枝與花莖的自然生長形態安排構圖，畢竟自然就是美，不自然的線條看起來一定不舒服。

安排花朵位置時，有時候是從素描本中挑選花朵來構圖，有時候則是直接看著鮮花作畫，後者是接下來會談到的。

右上圖：這幅瓦雷利・瑞特(Valerie Wright)的木槿花習作，說明了描繪自然姿態的花卉時理想的構圖方式。角落那朵花扮演非常重要的角色，成為強調視線交錯的焦點。

右圖：諾瑪・史蒂芬生(Norma Stephenson)所畫的銀蓮花，以水彩為底再上粉彩，創造出非常迷人的效果。至於紙面上齒狀有助於背景的表現。

繪圖步驟

對印象主義派與自由畫派的藝術家來說，描繪花卉的時間從來不是嚴重的問題，他們總能在花朵枯死之前完成作品。但是對繪畫風格較為精細，可能需要好幾天或好幾週來鋪陳畫面的植物派畫家而言，以下方法可有效解決時間的問題。

假設走進一座花園，看到理想中的花，與其摘下一大束使它很快地凋謝，不如將心中完美的花朵拿進室內，儘速放進水中。選擇一張最喜愛的紙，看著這束花並運用想像力，試著將心中的圖像視覺化。可以先使用草稿紙將靈感大略勾勒出來，再選擇適當的構圖，畫圖時要膽大心細不要限制圖面的發展空間。意思是以鉛筆作畫時，可以隨時擦去或加上花葉，不用考慮前後順序之問題。一旦加上水彩後就較難改變畫面空間，因此在未決定整體構圖時，先用鉛筆標記花莖位置，以免花莖將花朵切成兩半。聰明的辦法是先畫花及第一片葉子，不要先畫葉子，等第一朵花滿意後，再選擇第二朵花與其位置。依照花朵的色彩與形狀來鋪陳整個畫面，接著運用單數原則與三角形或弧形構圖法，但這些規則並非完全不能改變，僅供畫者參考。

混合花材的表現

瑪 格 麗 特 · 史 蒂 文 思
(Mixed Flowers by Margaret Stevens)

植物畫派所使用的技法與自由派的藝術家不同，繪圖速度相對也慢得多。以下的示範使用140磅(300gsm)的亞契斯(Arches)水彩紙，採用乾筆技法，也就是花卉的許多細節以乾筆描繪而成。

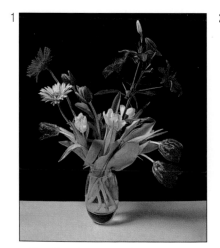

1 本示範選用百合、非洲菊與鬱金香作為繪畫題材。

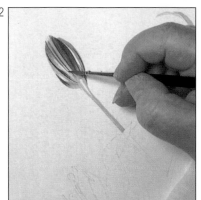

2 先以鉛筆打稿，圖中示範的是其中一朵百合的花苞，把握它開放之前的姿態，從最淺的黃色開始上色，最後塗上最深的磚紅色。

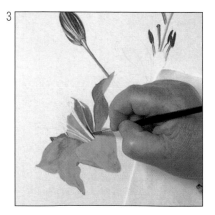

3 接著畫綻放的百合，使用2號水彩筆在花蕊旁上色。在此可以看出不同元素所造就的圖面關係。

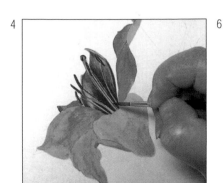

4 在花朵中央加入更多細節表現。

5 加上兩朵鬱金香,使畫面呈現三角形的外框。

6 其中一朵鬱金香的特寫,從近似白的淺黃與淺綠著手,到最濃艷的深紅色,凸顯「羽狀效果」,將花瓣豐富的質感表露無遺。

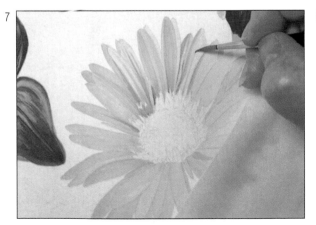

7 在畫面上半部畫上金黃色的非洲菊,先在花瓣塗上那不勒斯黃,再混合黃色與棕茜黃,以水彩筆描繪細節。

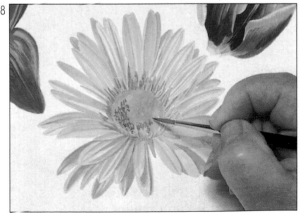

8 花朵中心的描繪較為複雜,以水彩筆沾上混和深棕色與紫色的顏料以增加深度。

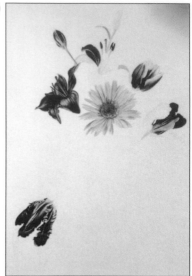

9 已經可以看出構圖的雛形。下一步是
加上花莖，使整個畫面更完整。

10 作者描繪畫面上方的葉片與花莖。

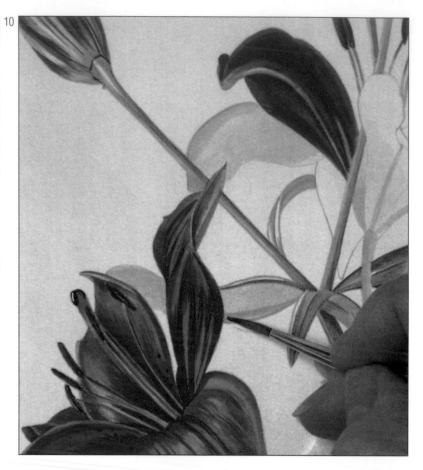

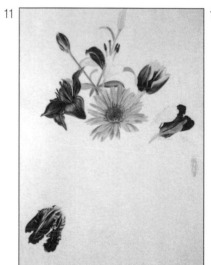

11 畫面下半部還沒有畫上花莖，因此
作者鋪陳畫面的空間還很大。

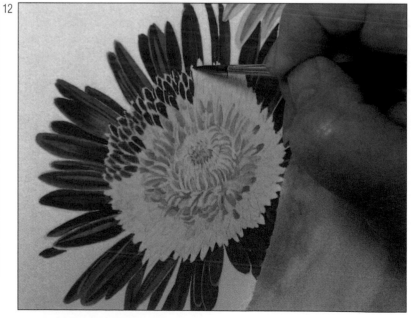

12 正在描繪金色非洲菊後方的紅色非洲菊，作者以水彩筆在花蕊的黃底上描繪精
緻的花瓣。

13

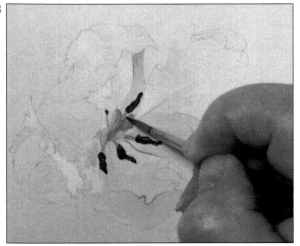

14

13 畫家正在描繪這朵完全綻放的鬱金香花瓣，使用的是咖啡色與紫色調出的深色。

16

14 繼續加上葉片使畫面有遠近感。

15

15 這是另一朵非洲菊的側面，用來平衡畫面。

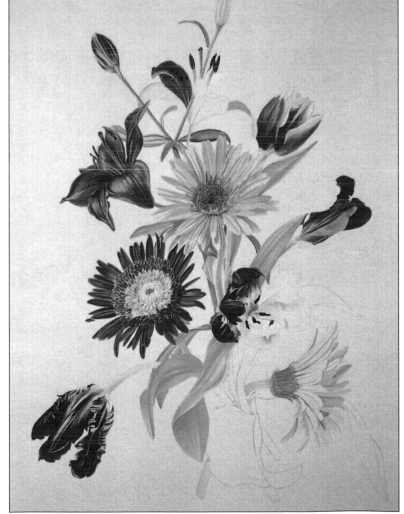

16 作品近乎完成。畫面展現出畫家對構圖與色彩的強烈企圖心。

整體效果

若不是為了詳盡地記錄植物生態，僅只是裝飾目的，畫家其實不應該像奴隸一般完全拷貝每根樹枝或每片樹葉的線條。有時稍稍改變一下花莖的角度，或是葉片的相對位置，就足以將一團亂的畫面，轉化成令人心曠神怡的視覺效果。賞心悅目的平衡平衡與色彩規劃，是良好構圖的重要基石。

值得一提的是，畫家應該仔細考慮花材的搭配，也就是哪些種類的花材適合擺放在一起。舉例來說，春天的花園中各色水仙爭相開放在草坪上，背後還有茶花相互輝映，是常見而美麗的景象。但是若將水仙與茶花同時當作一幅畫的主題時，畫面不美了。這是因為有些花材距離太近無法展現美感，這就如同朋友間應該留點空間，住在一起反而容易吵架。

有些花材的切花狀態看起來非常不自然。例如一束雪花蓮看起來很美，一束番紅花就不見得好看。而有很多小球根的植物比較適合種在土裡或花盆裡，也就是說，描繪它們自然的生長型態會比較美麗。

獻身於花卉畫的藝術家會花非常多的心力在觀察上，漫步在花園時腦中會浮現許多靈感，有時是色彩的搭配方式，有時則只是葉片編織成的邊框。試著培養這樣的眼力，將眼中所見的小小感動，轉化為紙上的繽紛世界。

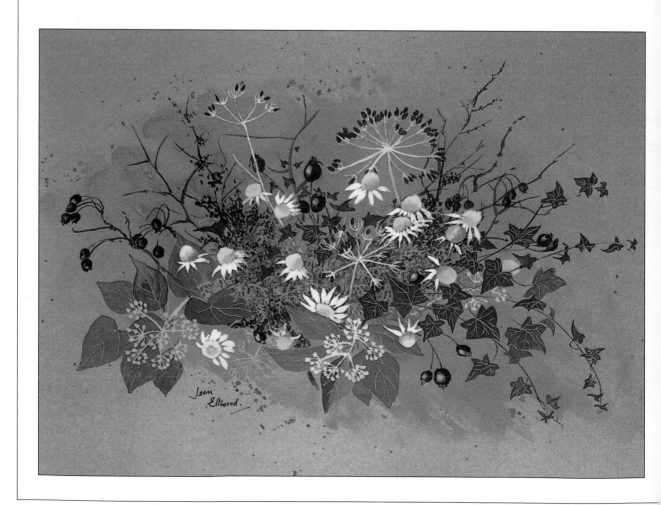

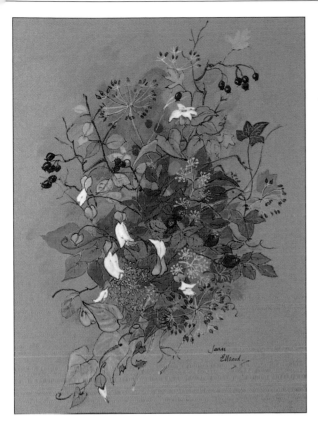

左頁與本頁左上圖：兩幅珍‧爾伍德(Jean Elwood)展現自由風格的作品，以不透明顏料墨水畫在英格紙上，突顯如灌木叢般糾結的生長姿態。

右上圖：名爲「音樂小徑」的日本山茶花(Camellia japonica "Melody Lane")，就像其他茶花一般，單獨描繪時非常美麗。但如果加上其他春天生的花朵如水仙時，就完全是另一回事。總之，這是一種適合單獨描繪的花，作者爲瑪格麗特‧史蒂文思。

右圖：諾瑪‧史蒂芬生(Norma Stephenson)以粉彩、水彩、水性色鉛筆所描繪的仙客來，基底材爲冷壓水彩紙，她將葉片處理得稜角分明，爲圖面帶來抽象的感覺。

善用素描本

善用素描簿是最有價值的練習項目之一,不僅能使繪畫純真而流暢,還能增加信心,即便是孩童都能享受鉛筆與素描本所帶來的單純樂趣,因為孩子們將素描本當作特別的寶物,而不是亂畫的地方。

藝術家在一些場合寫生的時候,不得不隨身攜帶著素描本,過去那種可以隨意攀折花木帶回家參考的時代已經過去了,現在這種行為是違法的。四十年前,熱愛花卉的人常採集白色紫羅蘭的堤岸,已經被現代化的房屋所取代。

若沒有便於攜帶的素描本,很少有藝術家會描繪野草野花,除了蜂蘭和一些珍稀的植物之外。這是作者鼓勵大家隨身攜帶素描本的主因,以素描本代替剪刀,扮演好保存這些植物的角色。

素描本的用途有許多種,它可以是記錄過去時光的一種方式,也可以是未來正式創作時的參考。藝術家們常會有靈思泉湧的狀況,卻無足夠的時間將之描繪下來,此時可以先簡單速寫,並記錄大略的色彩,等將來有時間再鋪陳出整個畫面。

右頁左上圖、右上圖與左下圖:多莉·諾雷吉(Dolly Norledge)在筆記簿上所記錄的植物圖庫,都是一些生長在威特島諾蘭淺灘的野生植物。

右頁右下圖:安·湯瑪斯(Ann Thomas)記錄威爾斯沙丘的植物與動物。

下圖:為了記錄加州柏克萊大學植物園中的植物,安·湯瑪斯(Ann Thomas)畫出圖中的植物。所有作品都是在當地完成的寫生,畫材則使用鉛筆與Rotring藝術家用彩色墨水。使用墨水有兩個好處,既不必加水,又能畫出具透明感的花瓣效果,但缺點是在陽光下乾得很快。安·湯瑪斯曾說:「在戶外,我很難保持紙張乾淨,但收穫卻是豐碩的一鳥兒在豹百合上歌唱,小毛球松鼠在面前奔跑,還有禿鷹在頭上盤旋著。」

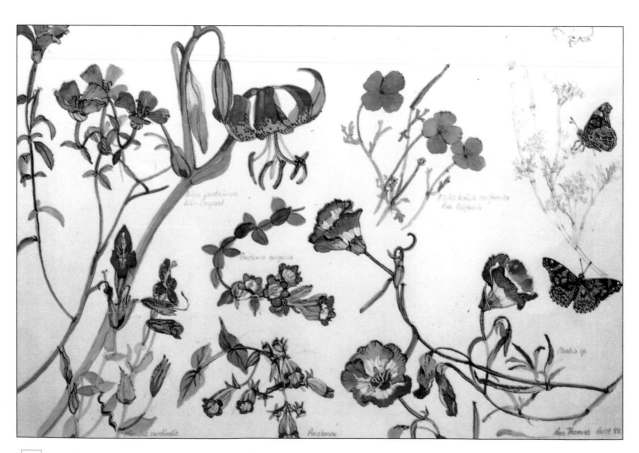

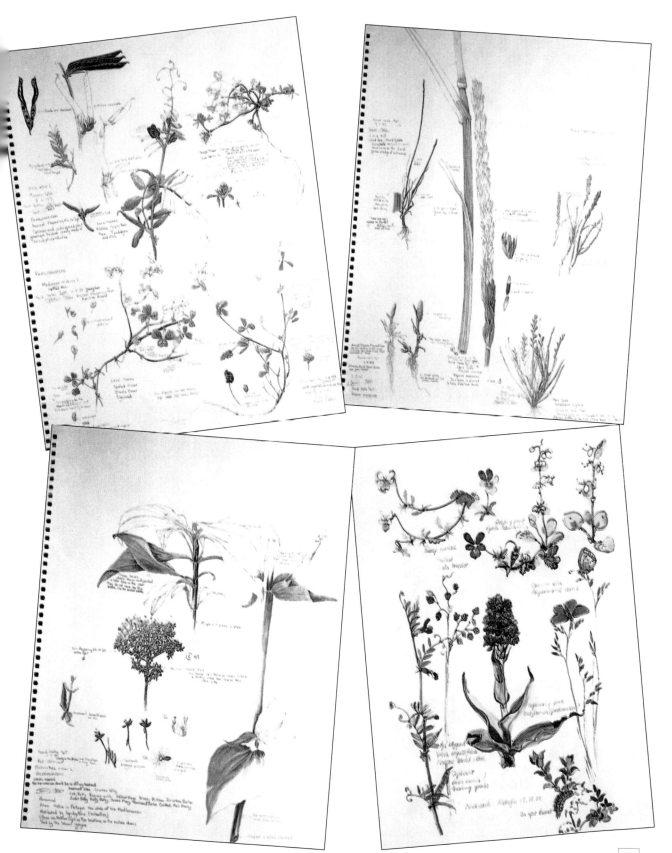

臨摹圖像時可以選擇徒手臨摹，也可以藉由描圖紙協助畫者找出最理想的構圖方式。先移動描圖紙，找到最滿意的位置後，再將圖像慢慢地畫到描圖紙上，這個方法可以引導畫者創作出最美的作品。

右圖：凱·芮絲戴維斯(Kay Rees-Davis)的圖庫中呈現罌粟花的各種姿態。請仔細觀察畫者如何以水彩筆創造出衛生紙般皺皺的質感，與花莖上毛毛的觸感。

右下圖：從這些輪峰菊的習作裡，希爾達·羅依德(Hilda Lloyd)發現，試著描繪吸引目光的單一花朵是很有價值的。例如皺皺的輪峰菊因簡單的草而被突顯出來。

左下圖：瑪格麗特·史蒂文思在這一幅描繪紫紅雞爪槭(學名 Acer dissectum var. spectabilis)的習作中，畫出季節的變遷。從早春的花苞、秋天成熟的果實，到冬天的寂寥，鉛筆則是最適合傳達古典標本多莖與蛇狀的植物特性。

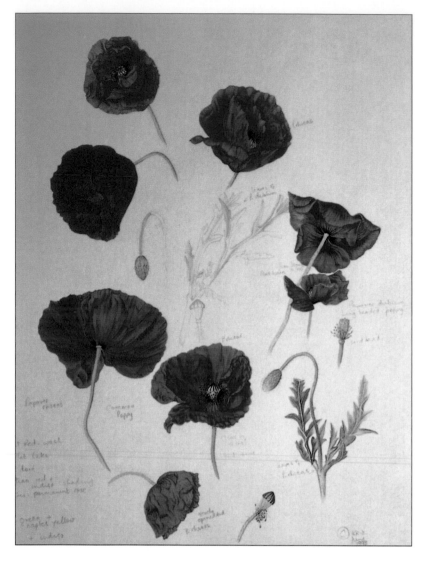

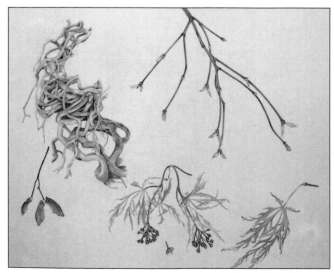

上圖：席拉・思格爾(Sheila Scales)說，自童年以來就對秋天的色彩神往不已。上面這兩幅圖庫正是這句話的最佳寫照。這也是以鉛筆與彩色墨水作畫，呈現出精確色彩的筆記。

左圖：《漫步在秋鄉》，席拉・思格爾作(Autumn Country Walk by Shella Scales)。這幅鄉村的秋景是以作者的素描習作與色彩筆記為基礎創作出來的，其邊緣色彩濃郁溫暖的葉片與果實，正是秋天的寫照。畫家先以鉛筆素描，再用描圖紙或石墨紙臨摹到熱壓紙上。在添加上葉片、種子與果實時，也許是參考新鮮實品，也許因過了季節而必須參考筆記。最後畫家加入美麗的青苔，先以畫筆畫上最淺的淡綠色，再畫上深綠色的陰影強化效果。

比素描習作更正式的作法是
製作圖庫。植物從開花到結果，
至少要花數個星期，爲了將各種
類的水果和花卉混合在一起創
作，必須趁著還看得到花朵綻放
或初結果實時，將這些姿態記錄
下來。待果實成熟後，便可以選
擇將它畫在開花時的素描旁，也
可以爲它單獨畫一張紀錄。

這種方法對記錄生長期很長
的植物極有意義，例如，楓葉剛
才長出來時，記錄下它浮現枝枒
的模樣，數個月後，當它轉紅，
再記錄下它穿上秋衣的豔麗；花
朵的球根也一樣，圖庫可以從它
未被種植前的球根，一路記錄到
後來生根與開花。

上圖：安·湯瑪斯(Ann Thomas)的寫生習
作，主題是威爾斯海邊巴德西島(Bardsey
Island)上的薊草。

右圖：安·湯瑪斯的水彩作品，是以上圖習
作爲基礎的創作，基底材選用有色的英格
紙。除了主角薊草，還包括參考標本畫出來
的咖啡色蝴蝶。

墨水技法

「**點**」的發展是無限的，線則具有方向性。」不習慣使用
墨水的人，面對雪白的紙張與漆黑的墨水時，難免有些
懼怕。因為墨水一旦畫到紙上，就好像不可能再做修改
與更動了。因此造成眾人對墨水避之唯恐不及的逃避心
態，並將墨水定義為「高難度的畫材」。

畫材

紙張與基底材

由於時代進步，現在有許多便宜又好用的畫材，使基底材的選擇更為自由。除非要表現破碎效果，否則只要是平滑表面，都很適合用來表現墨水技法。高品質的插畫板(illustration board)雖是畫家的夢想，但不必特意追求最好最貴的基底材，普通的滑面紙就夠用了。值得一提的是，除了繪圖時已決定使用加水的淡彩技法，不論是否依照計畫進行，最好皆選用較為堅韌的基底材，例如仿象牙板、90磅(185gsm)或140磅(300gsm)的水彩紙。

右圖：希拉蕊·賴 (Hilary Leigh) 以簽字筆畫成的薊草素描。手繪的線條可以用來營造植物的動感，比直接看相片有趣得多。

畫筆

畫筆的選擇性比較多。請參考本書第10頁，實際使用看看再選擇其中最順手的筆材。最初，細緻的筆觸是利用沾水筆畫出來的。沾水筆，顧名思義，是沾墨水使用的筆，利用表面張力使筆尖可以儲存少量的墨水，當畫家用筆尖輕刮紙面，壓力會將墨水轉移到紙面上。雖然沾水筆所畫的線條常常帶著刮痕，且難免會造成墨斑，但仍有其優點。使用沾水筆時，依照施力大小，畫家可以控制線條粗細，此外它很容

易清理，也可以自由變換墨水的色彩。

使得現代藝術家在繪畫時就輕鬆多了。

約於1960年，沾水筆終於被管狀筆尖的針筆所取代，針筆配有可充填式墨水匣，不再需要時時沾墨水，還有活門裝置，使墨水有固定流量。市面上還供應不同粗細的筆尖，使其畫出來的線條乾淨，粗細也很穩定，很快地就成為建築師與設計師的新寵。但針筆的缺點是放置在一旁太久，墨水很容易乾涸，使用者需

要花很長的時間浸泡、洗滌、恢復活門的清潔。另外，千萬別使用來路不明的墨水，如果誤用不溶於水的墨水這枝筆就報銷了。

有些畫家認為簽字筆是上帝的禮物，它被認為是管狀筆尖的成功之作。因為它的設計概念是「開封即用、用完即丟」，雖然墨水容量與色彩有限，但其優點是防水與耐光。此外，因筆尖是由纖維製成因此不傷紙面，墨水流量也很穩定直到用罄為止。

金雀花

瑪 格 麗 特 · 史 蒂 文 思
(Broom by Margaret Stevens)

簡單線條的淡彩畫法，並使用可溶於水的彩色鉛筆。

1 一盆在二月天裡預告夏天的金雀花。

2 使用0.3mm的針筆仔細描繪出金雀花的枝枒。

3 畫家並無計畫將整盆花入畫，因此選擇適當的位置描繪第二枝枝枒。

4 整體構圖漸漸成形。

5 在金雀花的後方加上淡藍色水彩。

6 用衛生紙輕輕吸去多餘水分，製造出雲朵般的效果。

7 在花朵上加入淡鈷黃，並添入些許印度黃做為陰影。

8 在小小的葉片添加淡藍綠色。

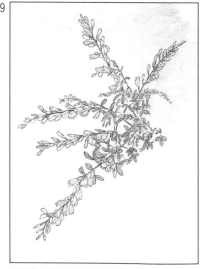

9 現在已經可以看到整體效果。

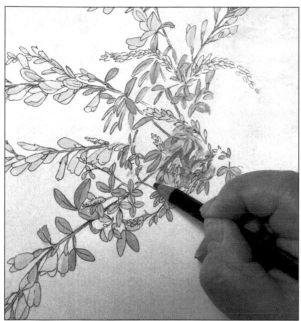

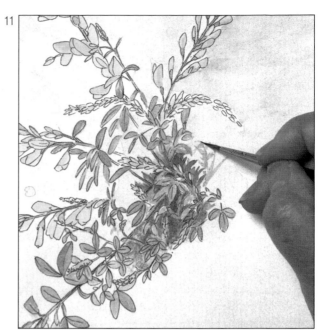

10 使用晚綠色的水性色鉛筆為整幅畫
增添深度。

11 在晚綠色上使用加水的細頭鬃毛
筆，使顏色變得更柔和。

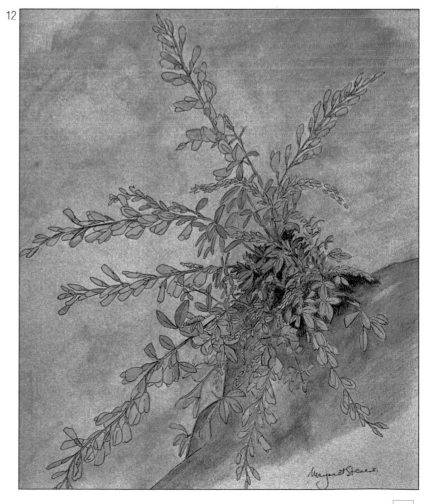

12 接下來以水彩和色鉛筆畫上岩石地
表，並加上距離較遠的枝枒。最後以墨
水呈現交叉影線來強化陰影。

開始作畫

用墨水作畫的主要問題是一旦在紙上畫線，線就無法更改或移動了。墨水筆與鉛筆最大的不同點是鉛筆線可以擦掉，墨水筆則是一線既出，駟馬難追，因此開始作畫時緊張是難免的。

以下有三個方法可以幫助畫者克服這個問題。第一個方法，也是最多人使用的，就是在畫墨線前先以鉛筆打草稿。

第二個方法是直接以墨水筆畫點標示出輪廓的位置。如此一來要是一開始輪廓畫壞了，這一團亂點還可在最後階段以陰影線掩飾。

第三個方法可以稱為「正面思考的力量」，是綜合前兩個方法，以輕鬆的心情創作。開始繪圖之前，仔細觀察繪畫題材，再將輪廓輕畫在草稿紙上，畫得不準確也沒有關係，主要目的是藉由筆和線條引領畫者進入眼前的景像。如果線是直的就跟著畫直線，如果線曲曲折折就跟著它的角度彎曲。筆最好不要常常離開紙面，因為線條越短，就越容易緊張。如果發覺畫錯了，只要再回到原位重來即可。大約只要五到十分鐘，即可畫好一張極具正面意涵的畫作，使畫者對墨水線有非常舒服的印象；對接下來要鋪陳的畫面，也會有更好的概念。

打好輪廓線之後，請在心中暗中問自己：要用精確的寫實手法？還是描繪視覺印象就好？上陰影時用塗鴉手法？還是規矩地上交叉影線？線條永遠不能表現出如照片般真實的感覺，但可以畫出非常接近的效果。因此打好輪廓線之後，必須好好思考整體效果與表現線條的方法。

上陰影

上陰影有四種方法，第一種是可創造出多元效果的點畫法，雖然點畫的速度很慢，但慢工出細活且可在不接觸輪廓線的情況下，仔細地營造花朵與葉片的深度，呈現細緻美麗的畫作。在103頁「墨水或鉛筆的植物插畫」這一章中，有點畫法的詳細說明。

然而，以點畫法來增加畫面深度畢竟過於費力耗時。另一種較快的方式是上影線。比較精確的畫法是輪廓影線法，也就是依照植物的自然紋理上影線，有些影線沿著平面線條，有些則是直接穿過這些線條。

對青草或百合這種單子葉植物，可順著葉脈長的長線，或穿過葉刃的短線畫輪廓影線；對向日葵這種雙子葉植物，輪廓影線

右圖：希拉蕊・賴(Hilary Leigh)以代針筆創作的輪廓影線習作，主題是向日葵。

則具有較為彎曲而不尋常的效果，如葉面會在葉脈之間捲曲起來。輪廓影線法適合繪畫線條較為立體與精確的畫家，也有人將它與點畫法合併使用。

第三個方法是直線影線法，這對花卉植物來說並非理想的畫法，因為花卉並沒有筆直線條與平面，但不是所有藝術家都想要自然的效果，使直線影線仍有表現空間。以平行直線表達陰影的效果，有時比交叉影線法更好(此法適合用在鉛筆素描，若以墨線筆描繪花卉，除非線條非常尖細，否則使用交叉影線法會使畫面會看起來極沉重)，使用沾水筆畫線時，可以輕彈一下筆尖來變化線條的粗細，使畫面更豐富生動。

最後一個方法是塗鴉法！此法沒有任何規則，當「某塊區域應再加深時就可隨心所欲地加上線條。對喜愛畫畫的人來說塗鴉完全不需經過思考，可謂易如反掌。然而專注在花卉與葉片的描繪時，會發現塗鴉的線條多少與花瓣葉片的走向有所關連。舉例來說，畫向日葵時會發現自己一再地刻畫葉片上的一條線，使它看來更立體；畫花瓣時，則會加上顫抖的波狀線條，使它與實物更為相似。

上圖：希拉蕊·賴(Hilary Leigh) 使用直線影線法，以0.5mm針筆與焦茶色的墨水描繪向日葵。

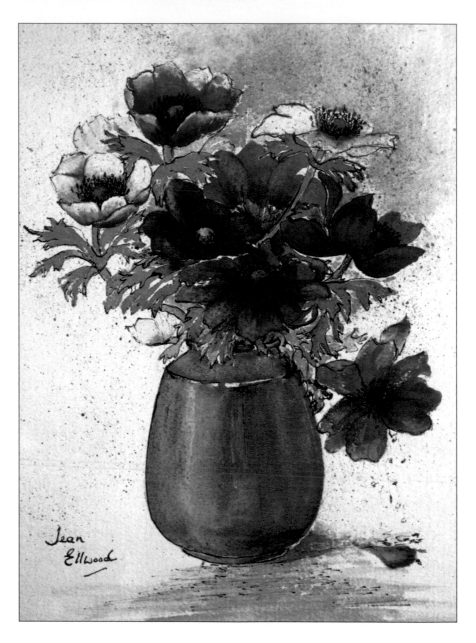

上圖：珍‧爾伍德(Jean Elwood)以水彩與墨水所描繪的銀蓮花，背景使用舊牙刷來達到灑畫般的點狀紋理。

　　除了用線條呈現陰影，淡彩法也常被藝術家採用。淡彩法有兩種，一種是使用水彩，使畫作變成混合媒材作品；另一種則是將墨水稀釋，再以水彩筆上色，方法與水彩畫法非常相似。如果無法確定墨水乾後的效果，建議將它稀釋到極清淡的程度，多重疊幾次，直到合乎理想。在墨水尚濕潤的狀態下，可以使用濕中濕技法展現柔美效果。也可以利用各種素材像是棉花、手指等沾取淡彩墨水，並輕拍在畫面上製造出印章的效果。淡彩法可以在任何階段使用，當然也可以疊在墨線筆的筆觸之上，只要墨線筆的墨水不是水溶性的，就不會受到影響；有些簽字筆使用的是水溶性墨水，若再使用淡彩法，墨線會暈開，雖然這種效果很有趣，但水溶性墨水的持久度很低且易褪色，因此不建議使用。

乾燥花草

希 拉 蕊 · 賴
(Seedheads by Hilary Leigh)

此示範說明了使用沾水筆與彩色墨水可以表現出非常單純的植物題材。

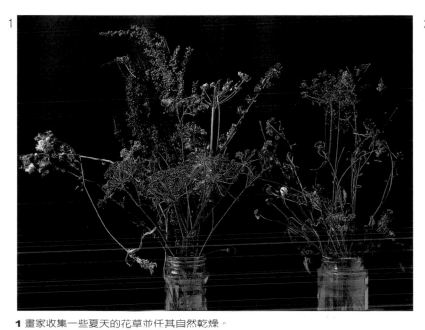

1 畫家收集一些夏天的花草並任其自然乾燥。

2 使用岱赭色描繪兩株酸模草的莖,用來鋪陳畫面上方的空間。

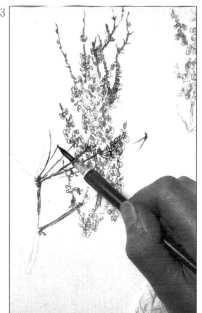

3 畫家以紫色描寫牛蒡菱,並使部分的牛蒡菱置於酸模草之前。

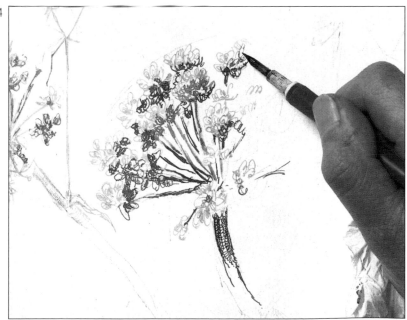

4 再以紫色描繪黃色傘形花的細節。

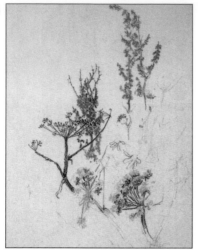

5 畫面基本架構已經成形。

6 開始為其他的花莖加色,並繼續以棕、黃、紫色上陰影。

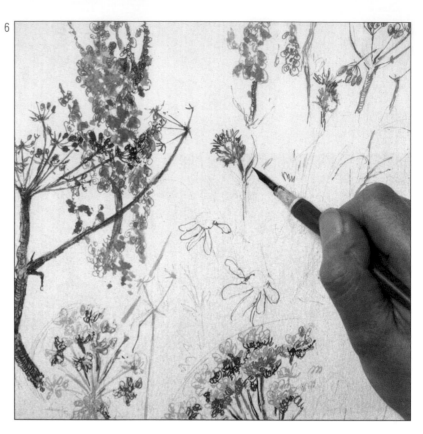

7 用黃色和普魯士藍調成迷人的綠色,加水稀釋後以水彩筆上色,為畫面帶來霧濛濛的深邃感。

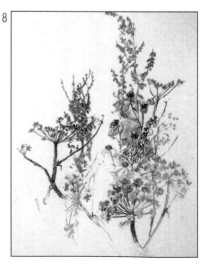

8 整體構圖開始呈現實體感。

9

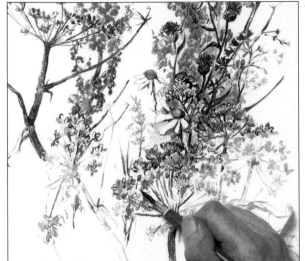

10

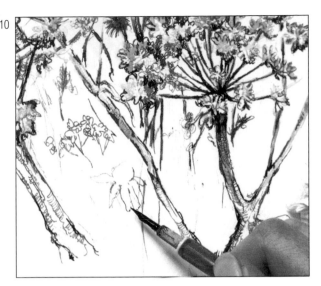

9 畫家憑印象畫下夏日雛菊,並在畫面中心加上較深的色調。

12

10 花莖已經全部完成,現在加上更多雛菊使畫面底部更豐富。

11

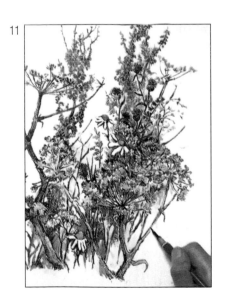

11 為木質的花莖添加更多細節。

12 畫家用極少的色彩創造出非常和諧的畫面,令人為之驚嘆,此畫的靈感對許多人而言不過是一堆雜草。

色彩

　　對使用墨水技法的藝術家而言，色彩是一項重要的選擇。傳統上墨水畫的色彩只有兩種：黑色與焦茶色。選用焦茶色時要特別注意色彩持久性，若任由畫作長期曝露在日光下，幾年以後可能褪為磚紅色。

　　選購彩色墨水時也要小心，因為瓶裝墨水的色彩太美麗了，會使畫者像選糖果的孩子般興奮不已。然而，某些過於鮮豔的色彩，適用於設計圖案，卻不太適合用在寫實繪畫。因此，選購彩色墨水時，最好以寫實畫的色彩為目標，避免紅、黃、綠這些太過刺眼的顏色，況且這些色彩組合在一起也未必好看。令人驚訝的是，彩色墨水中比較賞心悅目的色彩組合是普魯士藍、咖啡色和紫色這些不起眼的色彩，這幾

上圖：希拉蕊・賴(Hilary Leigh)的乾燥花果習作，成功地表現出混合各色彩色墨水之後的效果。此畫主題為向日葵與黑種草。

上圖：墨水或許是最能表達植物抽象形態的畫材，如同這幅畫作。安・派瑞(Ann Perry)繪有許多精細寫實的植物派創作，也有為數不少畫風自由、以植物為主題的抽象作品。

個顏色混合而成的中性色，也比原色混合成的更為自然。使用彩色墨水時，記得擺個調色盤在手邊，可以順手加水稀釋或將幾種色彩調和在一起。

　　墨水筆創作的明度對比非常高，黑的很黑，白的很白，線條清晰可見，而且這些線條都有方向與目的，使用各種筆材作畫時要特別注意此特點。

　　因此，以墨水在紙上畫線時，要抱持正面態度，不要害怕或憂慮。英國詩人布萊克(Blake)曾說：「愚人若堅持他的愚昧，

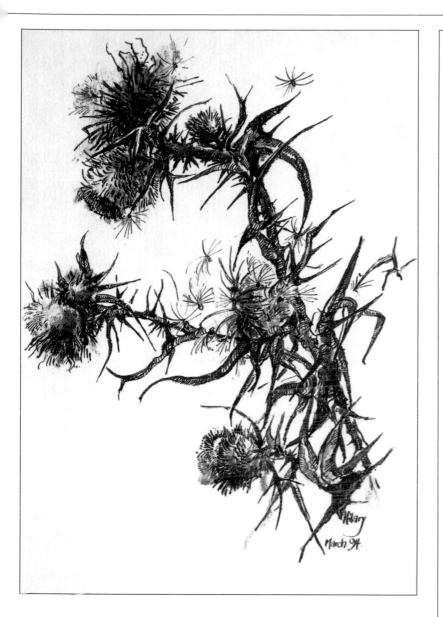

使用细字筆點出線條與陰影。

使用沾水筆畫出的影線，這些線條完全是同一支筆所作的變化。

以鉛字筆塗鴉出的效果。

上圖：素描本中記錄著使用各種墨水所營造出來的效果。

便能成為智者。」(If a fool would persist in his folly, he would become wise.)。同樣的，若堅持使用墨水作畫，這些線條終究也會成為一幅畫作。請堅持下去！在線條上重疊線條，或在線條邊繼續刻畫，使線條本身更有深度；上陰影時以塗鴉或直線的手法，為葉片添上一些有趣的筆觸；最後還可以為花莖上些淡

上圖：希拉蕊·賴(Hilary Leigh)以沾水筆描繪薊草，並用大姆指沾取稀釋過的墨水按壓在紙面上，成功地傳達出種子冠毛的感覺，至於朦朧現象則是以炭筆粉末營造出來。

彩。總之，一定可以在線條中尋獲樂趣的，因為它能訴說的表情超乎想像。

粉　彩

傳統上粉彩使用於有色紙張上，像耐光又具「齒狀」紋理的英格紙，這種可以留住粉彩粉末的有色畫紙，被畫家稱爲「粉彩紙」。粉彩內含大量色料，不論淺色或深色，都有遮蓋中性底色的能力，這也是粉彩最大的優點。其他如油彩的半透明顏料，因爲容易受底色影響，無法像粉彩一般可自由地上在有顏色的紙張作畫。

畫紙

　　許多現代粉彩紙不但有迷人的淡彩，還有比英格紙更繁複的紋理。雖然粉彩的粉末可以留在紙上，卻很難遮掩住紙張紋理，因此有些畫家會使用表面粗糙的冷壓水彩紙，但是白色實在不適合當粉彩的底色，就像把柔美的粉彩畫在深色紙張上一樣令人不敢恭維。

右圖：希拉蕊‧賴(Hilary Leigh)在處理花冠與花瓣時，利用了高度對比的效果，背景的色彩也一樣，使觀賞者的目光集中在整幅畫的焦點──向日葵上。

油性粉彩筆

　　決定紙張顏色之前，畫者應該先將自己想採用的粉彩種類列入考量。藝術學院通常鼓勵學生多使用油性粉彩筆，因為它的色彩明亮鮮艷，能使學生脫離呆板色彩、平面化表現方式以及用黑色勾邊的繪圖方式。就純粹構圖而言的確是如此，但對柔美的花朵來說，粉蠟筆並非理想的選擇。

　　油性粉彩筆並不擅於表現細微的色彩差異。其筆尖很難保持銳利，不同的色彩也很難融合在一起，所以用途多半僅止於界定不同色塊。

　　雖然如此，仍有些畫家是粉蠟筆的支持者，因為不同的色彩彼此相鄰能產生印象畫派的感覺。色塊可以很豪邁，也可以很細緻，畫出類似秀拉的點畫效果。如果想使顏色彼此融合，塗上一些棒狀油脂會有所幫助，亦可使用松節油溶解油性粉彩筆。

左圖：希拉蕊‧賴在英格紙上的繡球花習作，油性粉彩筆雖然沒有粉彩那麼柔美，卻能創造生動的感覺。

有些畫家在畫作中重複地疊上白色粉彩，使邊緣線漸漸隱去，呈現與印象畫派更為相似的感覺。

以油性粉彩筆作畫時，很容易因為加了太多層使色彩顯得黯淡，這時可以使用刮刀的邊緣刮下色彩，但須小心不要把紙刮破。此法的缺點是刮過的紙張變得較光滑，只能再上一層粉彩。

寫實派畫風與油性粉彩筆製造出來的效果畢竟南轅北轍，所以幾乎沒有花卉畫家會將油性粉彩筆列為最愛。畫家使用油性粉彩筆時總帶有些許的抽象意涵，亦可利用它來豐富原本平板而無趣的色彩。

軟粉彩

碰到需要表現豐富色彩的狀況時，沒有任何畫材比軟粉彩更理想了。自己動手做軟粉彩並不困難，但是多數藝術家寧可直接到美術用品社購買。市售的軟粉彩，每種顏色有多達八種不同的色調可供選擇，這些不同色調的色彩還可以彼此混合，調成更多顏色，創造出各式各樣令人驚嘆的美麗色彩。試想，八種不同的紫色與八種不同的灰色相混合，可以調出多麼細微的色彩變化？無怪乎軟粉彩被稱為花卉畫的最佳拍檔！

上圖：《藍色之作》，唐雅·懷德格思 (Sudy in Blue by Tanya L. Wildgoose)。作品聚焦在這束百合的骨架與調子的變化上，畫家並沒有忠實地描繪這些花朵的色彩，取而代之的是藍色與白色所組成的明暗色調。

上圖：《藍色狂想曲》，席爾麗·威廉斯 (Rhapsody in Blue by Shirley Williams)。席爾麗受到花朵色彩的光輝與明暗度的啟發，畫下這幅作品。深藍色的背景強烈地烘托出花朵鮮豔的光采，使花朵就像要躍出畫面一般。使用的畫材是粉彩與00號麵粉紙(flour paper)。

運用粉彩

粉彩的運用方式有三種。第一種是以畫線方式上色，顏色的深淺與畫線的力道成正比，施力越大顏色上得越多。第二種方法是在一個區塊上不同的顏色，並將它們混合在一起，就像用顏料畫圖時一樣。第三種方法是用不同的色調上色，可以是線條或色塊，但不要用手指摩擦紙面，顏色彼此相鄰即可，這樣的作法能使不同顏色產生相互輝映的效果，有時候還能騙過人們的眼睛，這是兩種顏色相鄰的混色現象。大多數粉彩畫家三種方法都採用，並視情況應用在畫面不同區域上。

使用粉彩很難畫得非常精細。並非不可能，只是需要非常大的耐心。用粉彩畫點並不容易，粉彩越軟就越難畫。如果需要一條深色的細線，可能必須先畫一條深色的粗線，在粗線的一邊疊上近似附近區域的色彩，慢慢營造出這條線所需的細度，如此可以達到畫面某種程度的精緻度。然而相較於細節，粉彩其實比較擅長印象式的表現。細節可以豪爽地淡出，或用不經意的筆觸輕鬆地帶過，但這並不表示可以完全沒有細節。任何畫作都需要焦點，粉彩做得到，只是其焦點區塊會比鉛筆素描大一些。

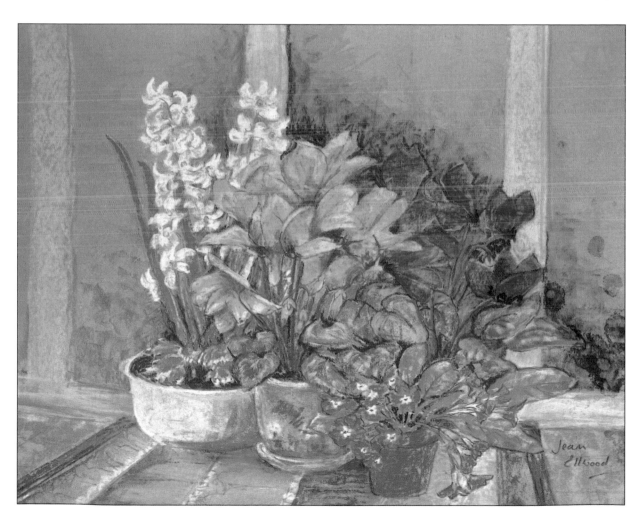

上圖：珍・爾伍德(Jean Elwood)以粉彩所繪的盆栽習作，所選用的中性色麵粉紙為整體畫面帶來相當好的效果。

這也提醒所有畫者，印象派風格並不等同於隨便觀察，無法精細地描繪出花蕊上的花粉，並不代表可以理所當然地忽視花瓣和花苞的形狀。

很少人繪畫時從未犯錯，也很少有畫家下筆之後就不曾修改。碰到需要修改的狀況時，粉彩易於修改的特性是其他畫材望其項背的。以粉彩作畫時使用軟橡皮或新鮮白麵包，就可以輕易擦去所有線條。然而粉彩畫畢竟很難保持乾淨，即使是最愛乾淨的藝術家，也很難在使用粉彩的同時紙面沒有沾上一點指紋及污跡。因此，若想維持單純畫面，使紙張底色可以透出，切記在噴灑固定劑前，用軟橡皮將污漬清除乾淨。一旦噴上固定劑後就很難用軟橡皮擦去任何痕跡了。

接下來，畫家仍然可以在繪圖的任何階段，使用軟橡皮或白麵包修改畫面上的錯誤。有時可能粉彩重複畫了太多次，使整片區域過度鋪陳；有時可能在完成深色背景後，又想加上淺色花朵。可使用軟橡皮擦，重新回復紙面的紋理，使一切重頭來過，只是紙張底色會比原來的髒些。當然，如果噴上固定劑，就不可能再做任何修改。

上圖：《春之初》，席爾麗‧威廉斯 (first of Spring by Shirley Williams)。這幅畫中隨機成束的花朵微微呈現S型構圖，表現出柔和、不食人間煙火般的氣質。使用的畫材是粉彩與00號麵粉紙。

左圖：《噬》，席爾麗‧威廉斯(jaws by Shirley Williams)。這幅仙人掌的抽象特寫給人強烈的掠奪印象。使用的畫材是粉彩與00號麵粉紙。

金盞花

希 拉 蕊 · 賴
(Marigold by Hilary Leign)

在英格紙上使用軟粉彩呈現出法國波爾多風格 (Provencal) 的風華。

1 花瓶中的金盞花是即將入畫的主題。

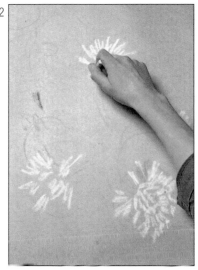

2 以淺鎘黃的軟粉彩描繪第一朵花。

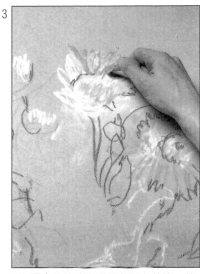

3 以自由的筆法為這朵花加上葉片、花莖與其他細節。

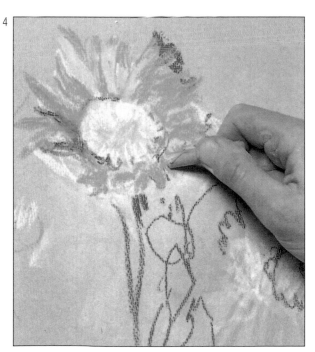

4 使用多種調子的黃與橘來描繪花瓣。

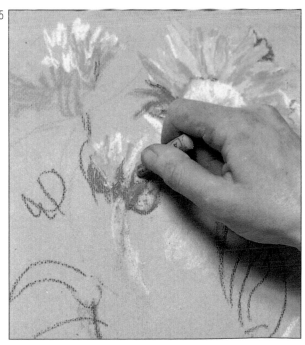

5 首次加入綠色以及蜥蜴綠，成為花托與莖的底色。

6

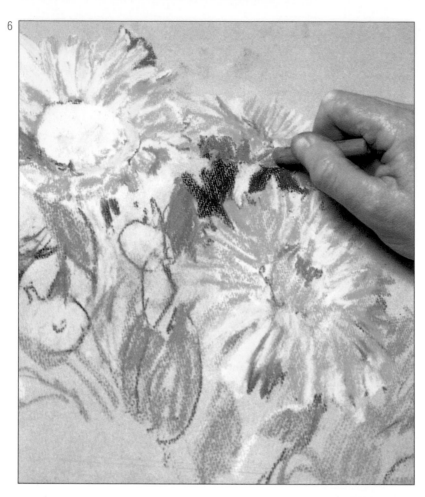

6 在花與花之間塗上普魯士藍。

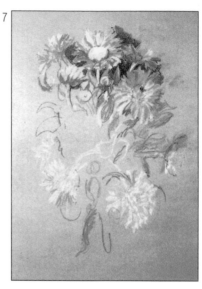

7 可以看出整體構圖。

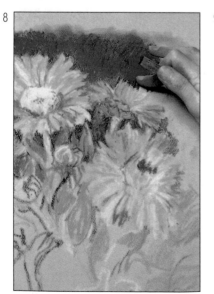

8 畫家在畫面上方用手指調和普魯士藍和中間調的紫藍色。

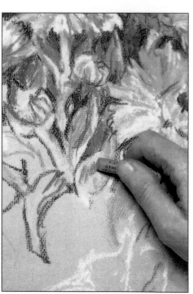

9 使用蜥蜴綠、樹綠以及橄欖綠的混色為葉片上色。

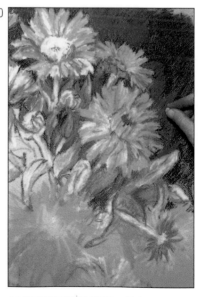

10 以紫藍色延伸背景，使金色花朵跳到前方。

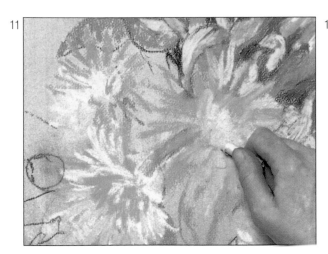

11 畫家將注意力轉移到中間的花朵群。

12 加上更多背景，並使用手指將色彩融合在一起。

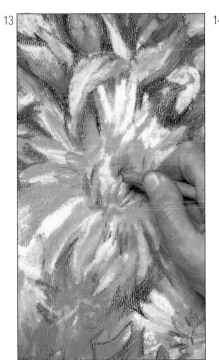

13 使用茜草棕描繪金盞花的中心。

14 完成之作品散發出地中海的暖意與
生命力。

固定劑

固定劑究竟是天使還是惡魔，至今仍沒有定論。固定劑會改變畫面的質感，使粉彩中的粉末顆粒在紙面上聚集並隆起，使粉彩失去光彩，色彩也會黯淡下來。此外，使用固定劑後紙張表面特性也會改變，重疊另一層粉彩時，紙張會變硬，質感也不均勻，很難上新的粉彩，因此很多美術老師都很排斥使用。竇加(Degas)以噴水代替固定劑的方法很值得推薦，此外若仍必須使用固定劑，應該等到畫作接近完成階段時再噴灑，並在最後加上一些高光，使稍微失色的畫面看起來較為明亮。

雖然有這麼多缺點，粉彩畫仍然離不開固定劑，沒有固定劑會使粉彩作品異常脆弱，即使小小的碰觸都會破壞畫面完整性，因此有些畫家僅使用少量的固定劑保護畫作。另外裝框時也要特別小心，為了避免粉末沾在畫框的玻璃上，有必要先裱褙作品。

即便如此，粉彩還是描繪花卉的最佳拍檔。市面上有許多種類的粉彩可供選擇，讀者可親身試用後，找出最適合自己的。

上圖：席爾麗‧威廉斯(Shirley Williams)以冷調的深色營造花朵間的空間，使畫面感覺更為深邃，更利用對比色來表達這幅以夏日花床為主題的作品。使用的畫材是粉彩與00號麵粉紙。

上圖：瑪格麗特‧史蒂文思所創作的瓜葉菊，採用粉彩畫在絨面紙上的質感，使觀者將目光聚焦在花朵光彩上。

混合媒材

堅持使用單一素材的藝術家，常常對混合媒材的作品不屑一顧。因爲這些藝術家認爲「只有功力不高的畫家，才會在一種畫材無法做到之處，使用混合媒材來彌補」。這個想法並不正確，因爲將不同特性的畫材集合在一幅畫作中並不容易，就如同把多種歐洲語言改編成單一的「歐語」(Eurolanguage)一樣艱難。

藝術家藉由使用多種畫材，
加上一點小技巧，來達到一些高
難度的效果。例如在一張白紙
上，胡亂塗上油畫顏料或蠟筆，
接著塗上厚厚的黑色顏料，再用
擦刮的方式將黑色顏料刮除，露
出底下的顏色來。如此雖不見得
稱得上藝術，卻時常意外地創造
出成功的效果。

右圖：珍‧爾伍德（Jean Elwood）的混合
媒材作品。使用水彩、不透明顏料與鉛筆來
描繪大黃與酸模草。畫中鉛筆的線條壓在顏
料之上，用來表現細節與立體感。

下圖：這是一幅能喚醒人們記憶中圖像的作
品。作者安‧湯瑪斯（Ann Thomas）在水
彩顏料未乾前灑上鹽，再以粉彩、不透明顏
料與蠟筆，完美地捕捉蒲公英毛茸茸的質
感。

混合畫材

　　混合多種畫材時，除需具備
對這些畫材的愛好與鑑賞力，對
其特性與彼此間的反應也要有所
認識。油和水不能相溶就是一個
很好的例子，如果紙上已經先畫
了白色粉蠟筆，這些白色區塊中
所含的油，就會排擠後來水彩的
顏色，造成高光的效果，而且這
種高光與遮蓋液所造成的感覺並
不相同。從不透明顏料到蠟燭，
蠟排擠顏料的創作方式與效果極
爲豐富。想獲得最佳的創作成
果，必須親手實驗。

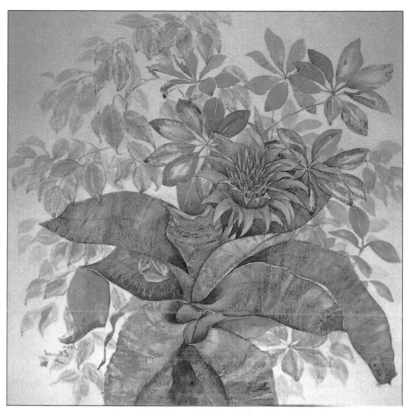

右圖：珍·爾伍德（Jean Elwood）在不透
明顏料的作品中使用蠟燭，以蠟排擠作用成
功地捕捉鳳梨葉的色彩與質感。

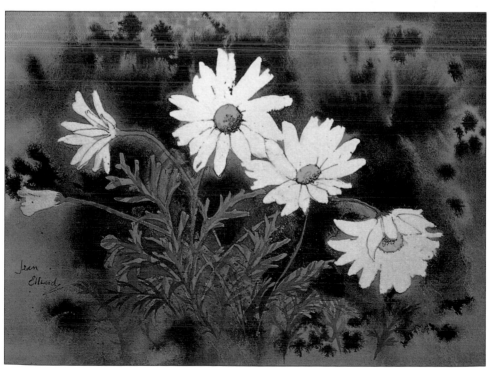

上圖：珍·爾伍德創作這幅畫時，先以遮蓋液塗在雛菊的花瓣上，接著大膽地在整個畫面上塗上水彩。在水彩還沒乾之前，滴上墨水，使它自由地流動。等整張圖畫乾燥之後，再擦掉遮蓋液，畫上淺色的花朵，最後以墨水表現花蕊。

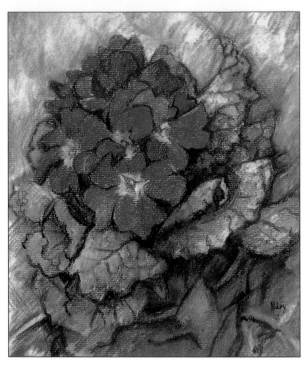

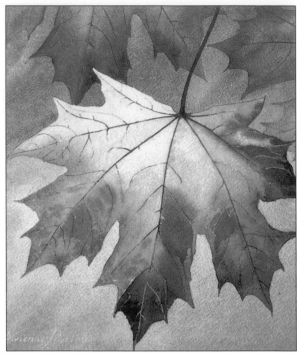

上圖：希拉蕊・賴（Hilary Leigh）在英格紙上描繪報春花，由於在粉彩上加入墨水，使花朵的形狀與色彩更有強度。

右上圖：薇薇安妮・波莉(Vivienne Pooley)混合水彩、不透明顏料與墨水的習作，畫中的葉子流露秋天的光彩。

下圖：珍・爾伍德（Jean Elwood）以水彩與墨水上色前，先用蠟燭描過藤蔓的莖，展現盤根錯節的視覺效果。

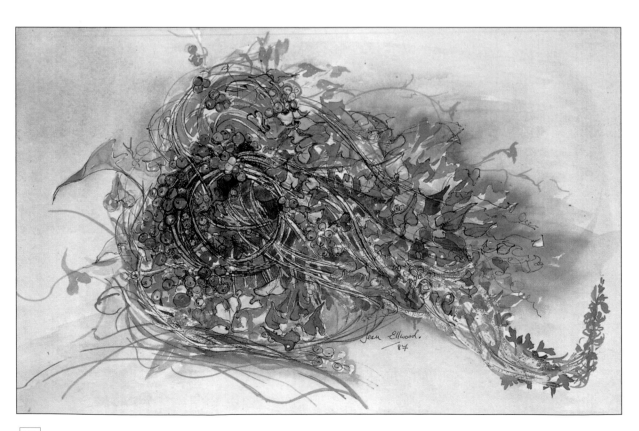

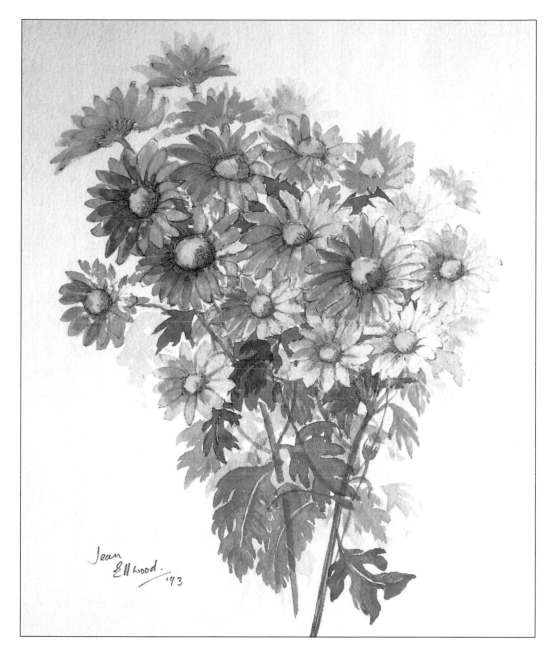

上圖：珍·爾伍德（Jean Elwood）的剪影淡彩作品，主題是日本雛菊，使用鉛筆描繪所有的輪廓與影線。

　　色鉛筆的透明度不如真正的水彩；鉛筆的線條在水彩畫上，比直接畫在白紙上清晰可辨；粉彩是不透明的畫材，因此會蓋住墨水線條。但若是將墨線畫在粉彩上就可避免這個問題。然而，墨線畫在粉彩上時，不能使用簽字筆或現成的墨水筆，必須改用古老的沾水筆，筆尖才不會被粉彩的粉末堵住。總而言之，要創作混合媒材的作品，需要許多經驗的累積，才能找到適合自己的材料。在此之前，讀者必須拿著鉛筆、墨水筆、粉彩和炭精粉彩條多加練習，親自實驗擦刮、遮蓋、噴灑等等技法，久而久之，直覺就會取代辛苦的思考、計畫，找到屬於自己的繪畫方式。

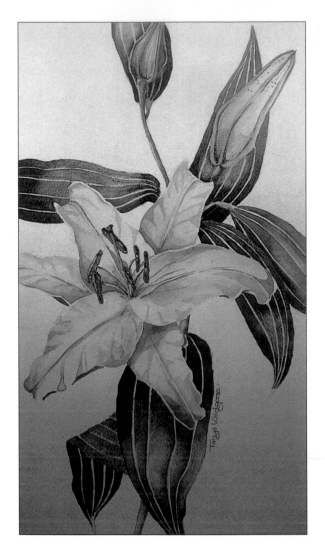

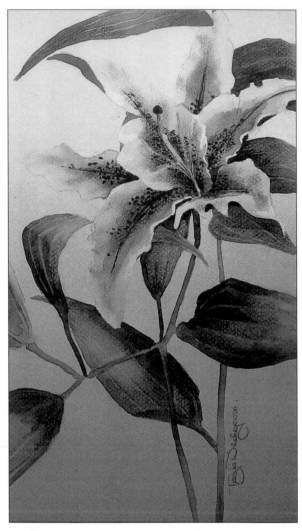

上圖：唐雅·懷德格思(Tanya L. Wildgoose)的這幅「卡薩布蘭加」（Casablanca）百合，運用粉彩與不透明顏料使主題具有雕塑的質感，亦為畫作增添戲劇張力。

右上圖：同樣是唐雅·懷德格思使用混合粉彩與不透明顏料的寫實作品，主題是「觀星者」(Star Gazer)百合。

　　為呈現畫家理想中的畫面，有時必須結合多種不同的畫材，重點是不能影響原先的創作概念。有趣的是，觀賞一些成功的混合媒材作品時，由於畫材彼此完美地融和，並襯托出花卉的美麗，使觀者幾乎看不出來使用過其他畫材。事實上，當畫者以鉛筆打稿，以墨水筆勾邊，再以水性或普通色鉛筆加上淡彩，即是一幅混合媒材的作品。更有畫家會加上幾筆粉彩作最後修飾，使畫面多些有趣的筆觸；在墨線筆畫上添加炭精筆和炭精粉彩條，

或在水彩畫上添加墨線，使畫面更有深度。總而言之，用什麼材料不重要，重要的是使用得宜與否，畢竟花卉才是繪畫的主角，畫材只是工具已。熟能生巧，純熟的練習與豐富的經驗，才是提昇混合媒材作品的不二法門。

銀蓮花

希 拉 蕊 · 賴
(Anemones by Hilary Leigh)

這幅示範作品是在高品質的水彩紙上以水性色鉛筆繪畫。

1 雖然眼前有兩束銀蓮花，但畫家並不打算將眼前的景象忠實地描繪出來。

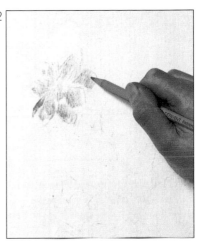

2 先以朱紅色(vermilion)的色鉛筆勾勒初步線條。

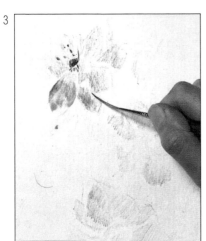

3 用極細的水彩筆沾水描繪。

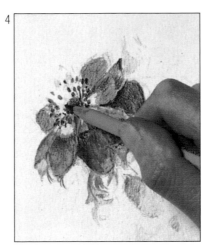

4 以深紫羅藍、焦赭與深胭脂紅描繪花蕊的細部。

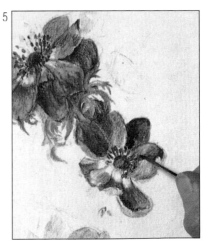

5 在已經上過水的區域，再次疊上新的乾筆色彩，並重複使用這種乾、濕、乾、濕層層相疊的畫法。

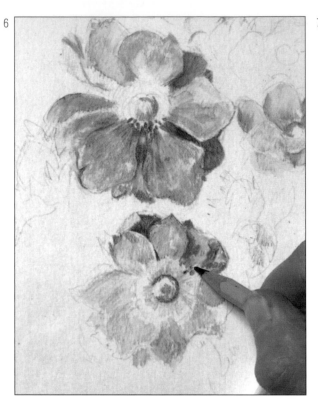

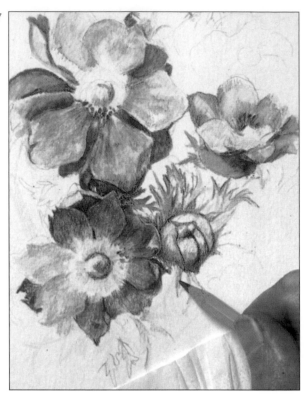

6 在紅色花朵之間畫上紫色的花朵，使色彩更為豐富。

7 修剪得很好的葉片以五月綠打底，加上樹綠、橄欖綠、柏綠與松綠。

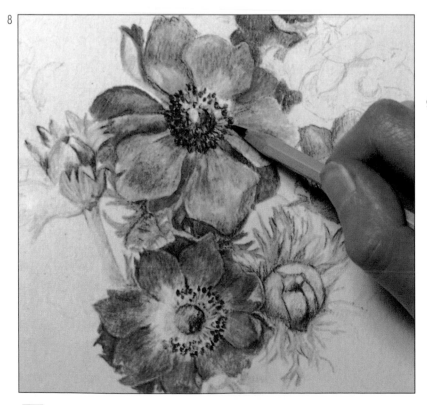

8 紫色花朵的中心以藍紫羅蘭、淺紫羅蘭、皇家紫來鋪陳。

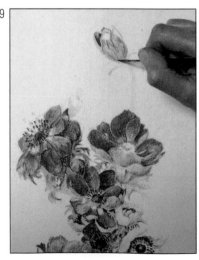

9 在畫面上方加一朵花苞與長長的花莖，使構圖更合乎美感。

10

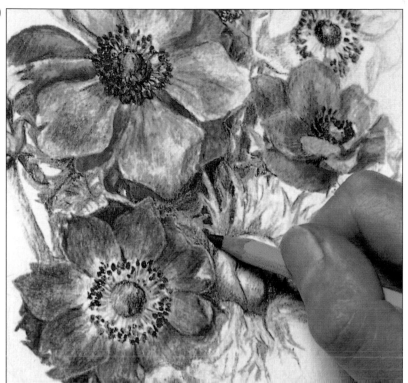

10 使用靛青色(Indigo)鉛筆並加水，以加深畫面中心的色調。

11

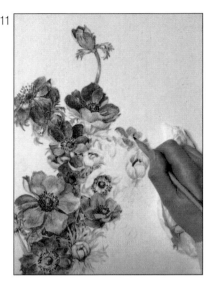

11 畫出右上角的花朵，整個半月形的構圖已呈現出來。

12

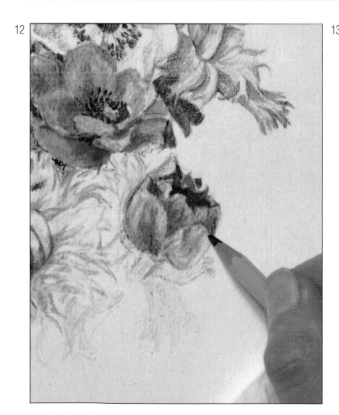

13

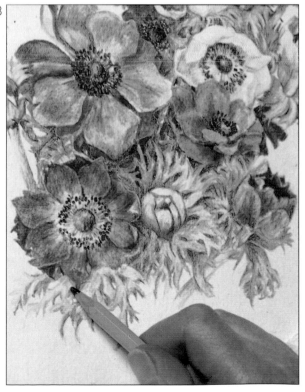

12 在畫面底部加上一朵正在綻放的花苞，引導觀者將視線往下移。

13 深色有助於穩定畫面。

14 最後細部修飾，完美地捕捉銀蓮花鮮艷的色彩。

水性色鉛筆

水性色鉛筆的歷史並不長，從問世到現在可能只有數十年，因此並沒有所謂的偉大傳統。水性色鉛筆比傳統彩色鉛筆優越之處在於加了水之後，可以填補畫紙紋路之縫隙，亦有人直接將水性色鉛筆沾水使用，使之釋放更多色料，其色彩也就更濃豔。至於它的缺點與一般色筆相同，就是色彩的選擇性不大，完全受制於製造商。多年來，畫家只有48個色彩選擇，現在終於有製造商出產72色的組合，使畫家得以創作出色彩變化較細緻的畫作。

關於以水性色鉛筆作畫的幾個基本規則。首先，讀者應選擇較堅韌的紙張，建議使用90磅(185gsm)或140磅(300gsm)的水彩紙。至於紙張紋理沒有硬性規定，具有淺淺紋路的紙張較合適，如此色鉛筆才不至於滑過畫紙，而無留下足夠的痕跡；但若紋理過深，又會主導畫面的質感，因此像冷壓紙或非熱壓紙就很理想，此外，柯特曼(Cotman)無酸水彩紙也是不錯的選擇。

使用色鉛筆之前還需注意兩部份。第一是時間，以水性色鉛筆作畫花費的時間較其他畫材長，就算採用快速的印象畫派畫法，由於筆觸很細的關係，也得花費相當長的時間。為了使畫作有基本的色彩深度，畫家必須重複疊上各種不同色調的色彩；更由於上色區域非常狹窄，有時一兩朵花苞可能就得花上好幾個小時。雖然花費的時間很多，但請不要灰心，堅持下去會有豐碩的成果。

第二要注意畫材本身，水性色鉛筆很軟，除非要在打濕的畫紙上大範圍上色，請不要使用鈍的筆尖，請保持尖銳的筆尖狀態。除了削鉛筆機，最好準備幾張面紙，因為削鉛筆時產生的木

上圖：希拉蕊·賴（Hilary Leigh）的彩色鉛筆習作，畫裡的鳶尾花已經結果，背景則傳達出陰沉的秋日氣息。

上圖：希拉蕊·賴使用水性色鉛筆加水的技法描繪這幅報春花。她使用乾筆技法鋪陳背景與葉片，除展現出畫紙紋路，也使花朵看起來更突出。

屑和色粉可用面紙將之撢去，以免弄髒沾水的毛筆。放置各樣工具時，水杯應該放在拿筆的那一邊，例如右撇子放右邊，使沾水的動作更為輕鬆。通常鉛筆數量太多，有些會散落在畫桌上，有些則被畫家抓在另一隻手中。此外應該準備一枝石墨鉛筆、一個品質良好的橡皮擦，以及幾枝1號到3號的水彩筆。開始畫圖時先依照一般的方法構圖，並仔細檢查構圖是否合乎理想。構圖時以石墨鉛筆打稿，以便對整體畫面有所概念，再開始使用彩色鉛筆上色。一開始先小範圍上色，並層層疊色，等一朵花畫到一個程度後再畫下一朵，可以避免太大的挫折感。

水性色鉛筆有三種上色方法。第一種是直接以乾筆上色，並用同一方向的平行線打上陰影。這種方法可鋪陳出均勻的色彩，因筆心的角度傾斜，描繪的區域也比較大。若要呈現銳利的邊線，只要將鉛筆削尖，筆桿稍微打直即可。想創造混色的效果，可將同色但不同色調的鉛筆，以同樣方式重疊在原有色彩上，使花瓣的描繪更為生動。大自然沒有真正均勻的顏色，因此在畫作中混合胭脂紅、鮮紅色、與猩紅色等，能打造出最接近自然的豐富色彩。剛開始繪圖時，同時使用三到四個色彩也無傷大雅。想調整色調或擦掉暗淡的線條，橡皮擦就可派上用場。

第二個方法是在已上色的區域刷上水，使顏色溶解並呈現水彩的效果。這種技巧必須均勻地使用在整張圖畫上，使色彩看起來更濃豔，畫紙上也不會看見白點狀的底色。上水技巧很適合拿來鋪陳底色，因此不要等到畫到十分精細的階段再使用，以避免處理更多細節的麻煩。另外，色彩塗得越厚上水時就越難溶成均勻的淡彩，相反地色彩上得越淡亦難有濃郁的顏色。若不想要色彩太過濃厚，只需加上水，用衛生紙輕輕地按壓，就可以得到理想的色調。

上圖：雖然不鼓勵畫者依據照片畫圖，但寒冷的冬天找不到新鮮花朵時，以照片替代似乎是唯一的解決方式。請使用自己所拍的照片，因為別人的作品會有版權爭議。這幅摩納哥的卡洛琳玫瑰，是作者瑪格麗特‧史蒂文思早在七月就拍好照片，想利用它來捕捉住夏日的光輝。繪畫方式先以遮蓋液覆蓋住花朵的部份，背景塗上淺綠色，加上水性色鉛筆的筆觸，再將遮蓋液清除掉，以水性色鉛筆的乾濕技法來描繪花朵細節。

最後一個方法是直接使用濕的色鉛筆，使水性色鉛筆的色彩更濃郁，非常適合表現高光。深色的色鉛筆也因此用途更廣，例如鮮紫色沾了水，能爲黑色背景帶來更強烈的效果，使色彩更具生命力。值得注意的是，水性色鉛筆沾水後會變得更軟，因此鉛筆色料也會比乾燥時分解得更快，直到鉛筆全乾爲止，所以畫出來的色彩比乾燥時鮮明得多。其缺點是畫家常會忘記畫筆沾過水，以致於無法畫出令人滿意的感覺。必須多花點心思記憶，等這些鉛筆完全乾燥後再使用。

　　如同許多其他現成的上色工具一樣，從水性色鉛筆中很難找到自然界的綠色，偏偏綠色對風景畫家與花卉畫家非常重要，所以必須混色。色彩學中所教導融和黃色與藍色，並不能調出自然界的綠色，須藉由橄欖綠來調整青綠，而且也不一定能成功。所以畫家通常以黃綠色爲葉片打底，再加上灰綠、橄欖綠、深綠、深藍甚至深咖啡與紫色，獲得接近大自然的綠色調。此外，黃綠色看起來太過顯眼，必須以衛生紙與濕筆刷來調整色調，等這些顏色都乾了之後，可能還需要再重複這些步驟，才能達到理想中的效果。

上圖：這是一幅以花紋布料襯托鬱金香與水楊梅草的創作。作者珍・爾伍德（Jean Elwood）使用不透明顏料、水彩，加上氈頭筆描邊，共同鋪陳出令人目不暇給的畫面。

　　水性色鉛筆是名副其實的慢郎中，因爲鉛筆的筆蕊很軟，很難使用於細節描繪，因此不受植物派畫家所喜愛。然而，它卻能提供柔美、精緻、教人羨慕的色彩品質。對於有耐心、想豐富繪畫質感的藝術家，水性色鉛筆提供軟性筆之外的另一種選擇，使之可以兼顧水彩與色鉛筆兩者的優點。

上圖：以鉛筆及粉蠟筆描繪的蘇鐵（又稱恐龍樹）是一種非常珍貴的植物。作者梅姬・派克(Maggie Parker)是在班格爾大學植物園裡的梯子上完成這幅作品的。唯有如此畫家才能看到像包在蕨類般葉子裡毛茸茸的果實，據說這就是恐龍的食物，也是恐龍樹這個暱稱的由來。

鉛筆技法

使用普通的「鉛」筆或石墨鉛筆來描繪花卉，不見得
簡單輕鬆，畫家所花費的心力不亞於運用水彩所精描
的畫作。使用鉛筆技法的作品雖然沒有色彩，仍可以
欣賞到所有色調與質感的細微變化。在畫展中，鉛筆
藝術品的價格並不低，不但收藏家們給予相當高的評
價，對一般觀賞者來說，鉛筆創作也是最受歡迎的繪
畫類型之一。

如果作品並非暫時之作而是要長久保留的，儘量在可負擔之範圍內選用品質最佳的紙張。

握鉛筆的方式不同，畫出來的效果就有不同的變化。把鉛筆削得尖尖的，並以垂直的方式握筆，畫出的線條清楚而乾淨俐落。若把鉛筆或蠟筆夾在食指與大姆指之間，使筆尖斜斜地接觸紙面，就會製造出寬而柔軟的筆觸，非常適合上陰影。

H系列的鉛筆所呈現的線條與陰影顏色很淡，從B到6B逐漸變深，B系列鉛筆畫出來的線條軟而

深，較不適用於花卉題材，若為了畫面需要，2B到3B的深色就已足夠。

上述基本原則不只適用於普通鉛筆，也可應用在炭精鉛筆與非水溶性的彩色鉛筆上。無論使用何種畫材，鈍掉的鉛筆絕對畫不出精細優美的線條，所以切記在伸手所及處放一台削鉛筆機。

一般說來，以彩色鉛筆或蠟筆作畫時，建議使用有「齒狀」紋路的紙張，以便留住色料。此外，以彩色鉛筆繪圖時畫面不宜過大，而具平面紋理的紙張會影

左下圖：羅伯特·米勒(Robert E. Miller)以鉛筆表現的「觀星者」百合。葉片以及花朵中心，其明暗對比呈現相當好的立體感。然而，畫面上方的花苞與花朵卻太接近以致難以分辨，是此畫中相當可惜的敗筆。請注意花蕊中央的花藥被花店摘掉了，可以避免手持花朵時沾到花粉，但對花朵而言，卻等同於被去勢一般，非常可悲。

右下圖：多倫·米勒(Doreen Miller)的日本菊習作。在這幅作品中畫家成功地描繪生動的花莖與花瓣上糾結纏繞的嬌媚姿態，更清楚地展現出花朵中心的複雜質感。

響繪畫的精緻度，最好別使用。

在這裡推薦非熱壓紙。若色彩過重可以使用一般橡皮擦來降低色調，或是柔和陰影處。藝術家常利用手指、擦筆或棉球來摩擦紙面，使色彩邊緣模糊化，甚至與臨接色彩融合在一起。高級的廚房用抹布也可抹去鉛筆殘屑，與先前所述的手指、擦筆與棉球有異曲同工之妙。

至於完成後是否使用固定劑，取決於這幅畫的最終目的。如果這幅畫使用在設計作品裡或放置在作品集中，就必須上固定劑來保護圖面；相對地，如果這張畫會裝框或護背，就可免去使用固定劑這個步驟。

右上圖：布蘭達‧班傑明(Brenda Benjemin)使用HB、B、2B鉛筆與140磅(300gsm)法國亞契斯(ARCHES)熱壓水彩紙。描繪出蘑菇如同麂皮般的質感，生動得似乎只要有把刀子就能剖開它們。

右中圖：多倫‧米勒(Doreen Miller)的杜鵑花習作。這幅作品的葉片相當複雜，表達出畫家選擇主題時無畏的勇氣。大多數花卉畫家寧可選擇較為輕鬆的畫法，也就是精細地描繪其中一株花朵或整株植物的輪廓線。雖然這種主題並不容易表現，但卻能強迫畫家仔細觀察葉片生長與其陰影質感，可說是絕佳的練習題材。

右圖：茱莉‧思摩爾(Julie Small)的鉛筆習作，成功地捕捉冬青樹葉如皮革般的質感與歐洲蕨羊齒葉細緻的感覺。

鳶尾花與風信子

瑪 格 麗 特 · 史 蒂 文 思
(Irises and Hyacinth by Margaret Stevens)

這些濃艷的藍色花朵很適合以彩色鉛筆與非熱壓水彩紙來表現。

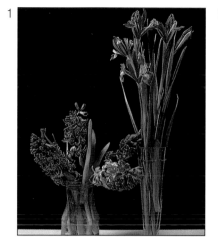

1 時間有限無法同時描繪兩朵花。

2 先以淺藍青色為鳶尾花打上輪廓,再用鋅黃與深鈷紫羅蘭為花瓣加上陰影。

3 調和深鈷紫羅蘭與普魯士藍,使花瓣更清楚,同時使用紫色當作最深的色調。

4 加上胭脂紅為畫面添加粉紅色的色調。

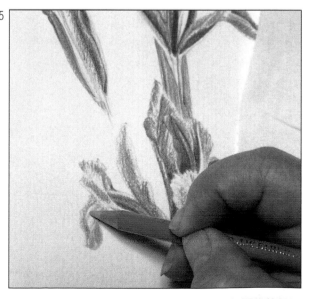

5 在鋅黃上面再疊上赭色。至此步驟還沒有任何關於莖與葉的構圖。

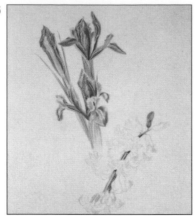

6 風信子切過鳶尾花的前方，其莖部迷人的色彩是由胡克綠、紅紫羅蘭及深鈷紫羅蘭混合而成。

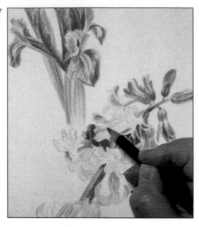

7 風信子所使用的色彩與鳶尾花差不多，但少一點深藍色，比較偏紅偏紫。

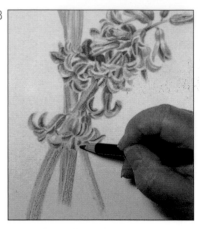

8 將把鋅黃、苔綠與胡克綠混合出來的色彩加在花莖上，並在風信子的花鐘上加入深色的細部描繪。

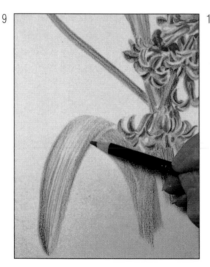

9 在風信子葉片上的彎折處輕輕地上一些深灰色。

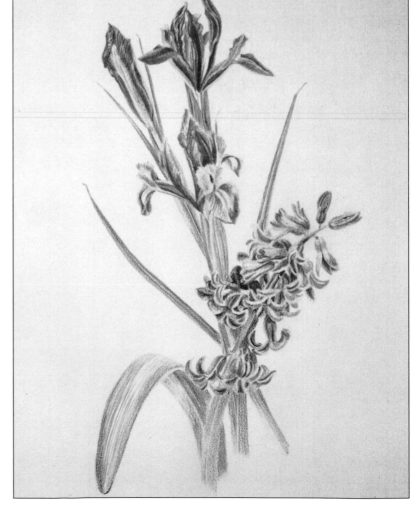

10 畫面簡單而乾淨。直挺的鳶尾花與線條柔軟的風信子，呈現出美好的平衡感。

鉛筆的自由風格

所謂的自由風格(freestyle)是指輕鬆活潑的繪畫風格。為了表達花葉的生長形態與姿態，植物派創作的風格很嚴謹，所有線條與陰影都非常規矩。相對的，畫自由風格的花卉畫時，畫家可以任意發揮。自由風格的目標是在畫作上重現花朵，使用何種表現方式反在其次。這並不表示畫家可以毫無原則地亂畫。因為不受控制的線條與構圖，不可能達到完美境界，也不容易取悅大多數人的眼睛。

開始動手繪圖之前，畫家必須先思考作品所要展現的內容，可能是花朵的實質感，也可能是白色的花朵部分，甚至是花瓣如畫框一般的感覺。要表現以上的各種面貌，方式皆不相同。白色花朵須藉由周遭深色背景來突顯；實質感則必須用心地刻畫花瓣，並以交叉影線法或其他上影法來呈現陰影；至於花朵整體的動感，則必須以自然的弧度與線條來表現。

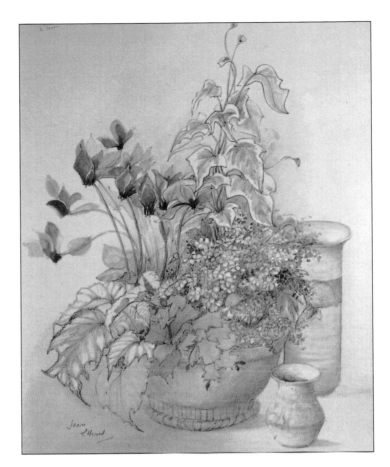

右上圖：《仙客來與家中其他盆栽的構圖》，珍·爾伍德(Houseplant Arrangement with Cyclamen by Jean Elwood)。此幅自由風格作品使用鉛筆、水彩與法彼雅諾五號紙。她留下了一大片未上色的區域，兩塊由鉛筆繪成的部分提供畫面相當好的平衡感。

右圖：希拉蕊·賴（Hilary Leigh）的木蘭花自由筆法習作。以鉛筆的直線與交叉影線成功地將背景送到後方，並將白色的木蘭花拉到畫面前方。

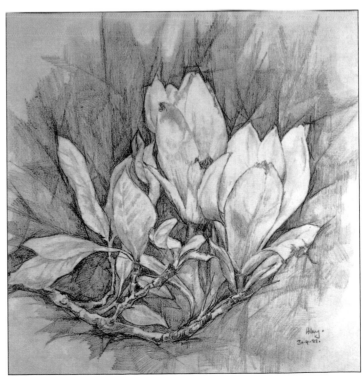

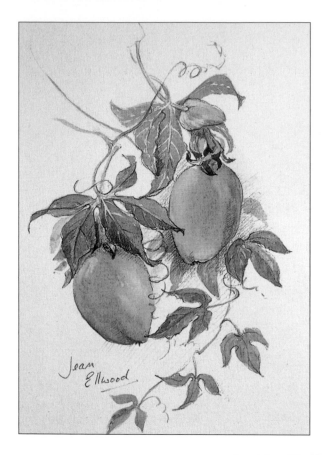

想呈現的內容一旦決定，使用的鉛筆類型也就呼之欲出。描繪花卉周圍的區域時，應使用能提供畫面深度的2B、4B軟性筆。刻畫一區塊的外形時則應使用H系列的鉛筆，才能創造出精確度。至於線條表現，畫家可以依自己的喜好選擇鉛筆種類，但在一般狀況下，剛開始畫時先從介於兩者之間的硬度著手，接著再視情況換筆。畫家常選用自動鉛筆畫圖，一方面因為它很方便，省去削鉛筆的步驟，線條又細緻，還有石墨筆芯的特質非常豐富迷人，有時線條呈黑色，有時候則為灰色。畫家可以在作品各個角落使用不同方式畫圖，使畫面充滿變化。前面所提過的墨線筆上影線方式，鉛筆也都適用，

但鉛筆可以變化出更為精緻的漸層效果。陰影深度則由下手的力道與鉛筆本身的軟硬度來決定，同樣的力量，6B鉛筆畫出的線條很深，6H鉛筆的線條則非常淡。

與植物畫派的畫風相比，自由派風格的邊緣線較鬆散，所以畫邊緣時不需要非常精準仔細地描繪邊線，可以用曲線來表現，甚至可以全部畫成直線。畫家可以利用各式各樣的線條形式達到最好的效果。不均勻的表面可以使用鬆散的波形線來表現，質量感則可以用螺旋線創造。

善用不同的畫紙可以創造出各式各樣有趣的感覺，因此畫紙一直是畫家畫圖時所考慮的重要項目之一。

左上圖：珍‧爾伍德（Jean Elood）使用鉛筆、水彩與英格紙以自由筆法畫出的西番蓮龍珠果。

右上圖： 希拉蕊‧賴（Hilary Leigh）以仿羊皮紙為底、以鉛筆為畫材，使用直線陰影法描繪報春花。

上圖：同樣是希拉蕊‧賴的作品，使用的仍是直線陰影法。主題是以自由風格所描繪的真菌類。

以仿羊皮紙爲例，它不但能呈現漂亮的鉛筆線條，以橡皮擦拭去鉛筆痕跡的效果也很好，是相當不錯的基底材。至於以炭精粉彩條作畫時，建議讀者選用有色英格紙。如果需要高光，加上白色即可。

人的眼睛習慣畫面有聚焦處，因此，以自由風格創作時必須留意焦點的處理。這個焦點可以是淺色高光，也可以是深色色塊。人腦在判讀圖畫時，通常喜歡從畫面上某個起點開始。如果圖畫上有視覺停泊之處，會使這幅圖畫更具衝擊性。這個起點可能是一條色彩較深的線，或是整幅畫中最深或最淺的區域。所以畫線時要爲某條線增加一些深度；畫圖案時要讓某個圖案比其他圖案更爲突出，呈現的畫作才會有重心，也能使觀者的目光在探索整個畫面時有聚焦之處。

任何不屬於植物畫派的鉛筆畫作，都是自由風格的作品，因此自由畫派沒有固定的繪畫步驟及方法。多方嘗試並盡力展現個人的風格與花卉的美麗，是自由風格唯一的教戰守則。熟能生巧、多加練習不但可以增進畫者對花卉的了解，也能增進描繪能力，使畫面更具感染力。

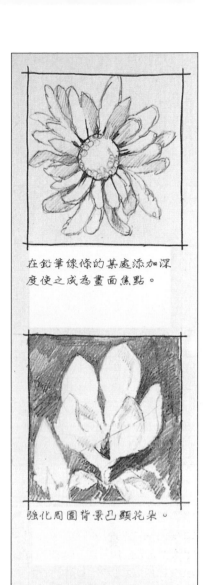

在鉛筆線條的某處添加深度使之成爲畫面焦點。

強化周圍背景凸顯花朵。

以交叉影線法表現常春藤的葉片。

上圖：希拉蕊·賴（Hilary Leigh）在手工紙上以鉛筆與水彩描繪的杜鵑花習作，並以不透明顏料做小部分的修飾。

上圖：三幅簡單的鉛筆素描表現出不同的自由風格技法。

日本菊

希 拉 蕊 · 賴
(Chrysanthemums by Hilary Leigh)

以自由輕鬆的筆法將鉛筆與水彩描繪在手製冷壓紙上,非常迅速地表現眼前所看到的景象。

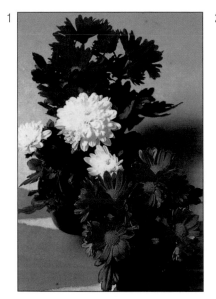

1 將三盆日本菊的小盆栽放置在一起,擺放時特別留意它們的層次感、色彩的變化與曲線的和諧感。

2 以自動鉛筆畫上短而輕鬆的自由風格筆觸,構圖時不要完全拷貝眼前看到的景象,盆栽的擺放方式僅供參考。

3 在某些區域打上交叉影線,為畫面增添立體感。

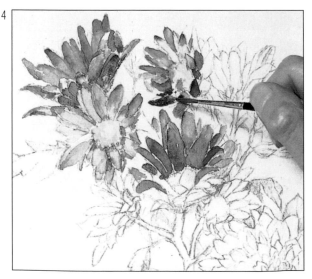

4 上第一層淡彩,不需要太重視色彩是否與花朵完全相同。

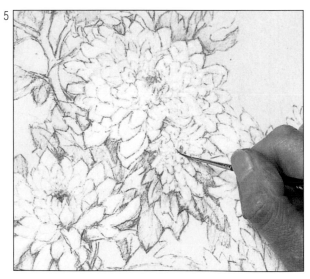

5 中央的菊花使用中國白,花蕊則染上一點點黃色。

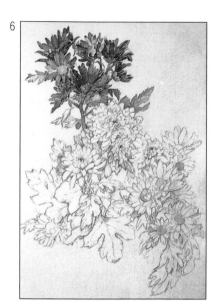

6 已經可以看出整體構圖效果。

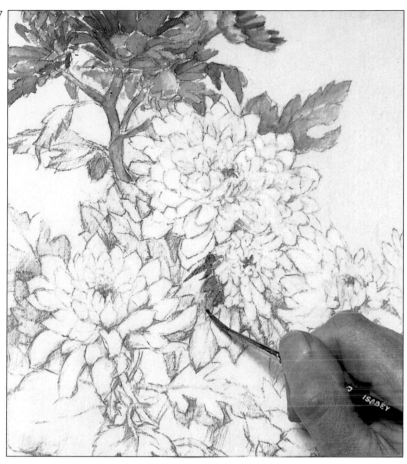

7 使用深綠色來突顯白色花朵。

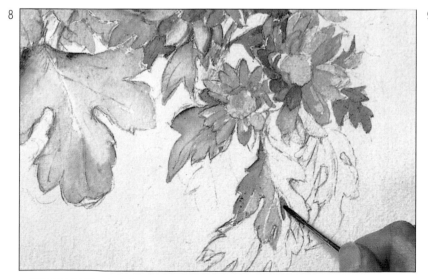

8 雖是自由風格，上淡彩時仍需遵循由
淺入深的順序。

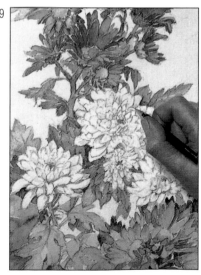

9 由於白色顏料具有遮蓋性，因此白菊
上的細節幾乎都不見了。畫家正以鉛筆
重新強化花朵的邊緣輪廓。

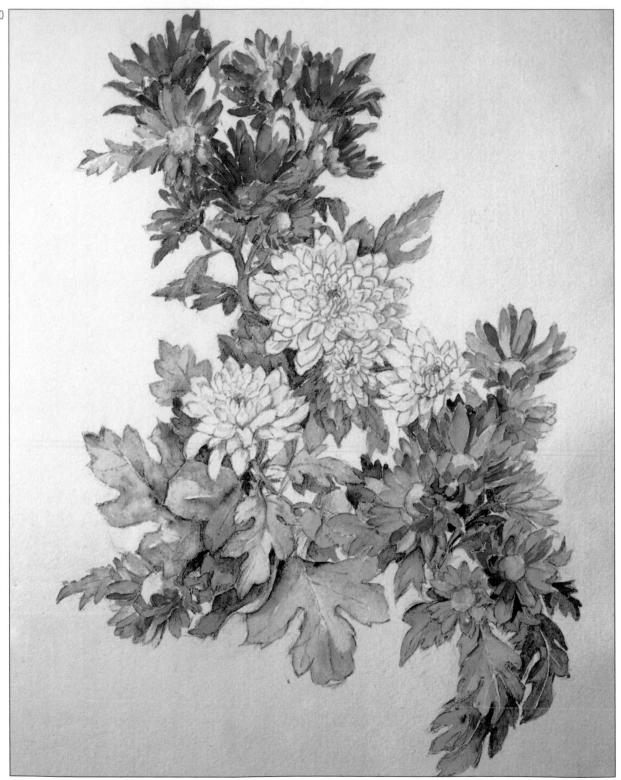

10 最後成品著重於整體效果，捨棄照片般精細的寫實風格。

鉛筆與畫筆

鉛筆與畫筆是花卉畫中最常見的組合。鉛筆代替了墨線筆,使墨水與淡彩技法更容易掌握。要達到創作巔峰可運用大師雷杜德(Redoute)的手法,以水彩筆精心描繪最細微的線條,將一瓣瓣絲緞般的弧線譜成一曲曲藝術的和聲。

開始描繪一幅花卉畫前，請先坐下來好好觀察眼前的花卉。只要多花十分鐘，就可避免不必要的錯誤使創作順利進行。有些畫家甚至會先勾繪一張素描，幫助自己更熟悉花朵的姿態及葉片位置。光源與陰影也是非常重要的項目，先畫一張快速的黑白素描有助於熟悉光影位置。

不管使用單張畫紙或是直接在畫本上作畫，選定畫紙後得先確認紙張尺寸是否合適。常常有人畫修長的百合時，選用的卻是十六開(25公分)的畫紙，使自己陷入畫題大於紙張的困境當中。這種問題並非不能解決，有人可能會認為把百合花畫小一點即可，把大型花卉縮小或許可行，但從經驗值中可以發現過度縮小主題所產生的效果非常不理想。

考慮以上因素後就可以開始打草稿。請在畫圖的手掌下墊一張不要的紙，使用 F、H或是0.3公釐的自動鉛筆開始畫線。

有些初學者打草稿時鉛筆線條不夠連貫，這種線可看出畫者非常沒有把握。繪畫時最好將手腕緊貼著桌面，試著將筆尖穩穩地在畫紙上移動，使線條看起來均勻而堅定。這種方式的移動範圍有限，不要把線拉得太長。此外，葉片會隨著光線變化而改變彎曲的角度，花瓣甚至會綻放，如果畫作中有兩朵含苞待放的花朵與三朵已經綻放的百合，請先描繪兩個花苞與最主要的那朵花，至於另外兩朵百合先畫上花莖的位置即可。因為畫家必須爭取時間，趁花苞尚未開放時及主要花朵太過成熟前，仔細描繪細節與色彩。

上圖：這幅常春藤葉片上的葉脈，是畫家凱‧芮絲戴維斯（Kay Rees-Davis）以沾水之水彩筆塗去顏料所呈現出來的。她花在塗掉顏料的時間可能與畫上去的時間不相上下。同樣地，凱也使用水彩筆來描繪常春藤的根。

上圖：《黏土博士》，喬伊‧路卡絲(Dr. Clay by Joy Lukas)。以有硬皮的虎耳草為主題，展現描繪小型植物的高超技巧。她先以鉛筆打稿，再用淺色的水彩仔細地上色並留下細緻的邊緣線。作品中畫家沒有使用到任何白色顏料，畫面中的銀色反光是以水「洗掉」小區域顏料所呈現的效果。

將繪畫與變化同步進行可以減少趕不上變化的挫折感。至於尺寸較小的題材可省略這些步驟，打好整張草稿再上色。

打完草稿後的下一步是以水彩調色與上色。先上最淡的顏色再逐漸塗上濃豔的色彩，通常使用小範圍的濕中濕技法。很多風景畫家剛開始描繪花卉時，會調出與畫天空幾乎等量的花卉顏料，由於花朵需要的色量不大，因此準備色彩時酌量即可。

一旦開始為花朵上色，畫筆的角色即轉變成繪圖工具。試著以水彩筆的尖端及微量水份沾取少許顏料，以便畫出最精細的筆觸、上陰影、刻畫花瓣弧度以及加深色彩。使用時不需過多色彩，更不用與大量水份調和，以少量色彩與乾筆技法仔細地展現一筆一劃的生命力。

將水彩筆或是2號筆浸入水中後，立刻拿起畫筆放在抹布上吸取一些水份，再沾取調色盤上的顏料，如果畫筆仍然太濕再用抹布吸去水份，多練習幾次就可掌握最理想的濕度。

下圖：這幅瑪格麗特・史蒂文思（Margaret Stenvens）的日本菊與冬青樹習作，將觀者的目光吸引到日本菊中心。畫家並沒有花時間用鉛筆仔細勾勒中心部份，只須大略勾勒外框，再以水彩筆完成細部即可。

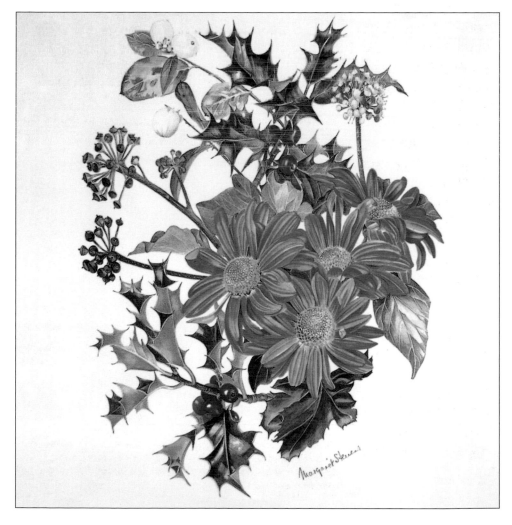

有時候畫筆會回復原先的角色，也就是描繪而非塗色工具。舉例來說，描繪康乃馨邊緣時，畫家會小心地使用非常細的彩筆畫出精緻線條。有些花蕊細如絲線，若以鉛筆描繪很難表現精緻的外觀，這時可用法國紺青與淺紅調成所謂的「植物灰」來表現花蕊的陰影，這就是在白色底色上表現白色物體的方式。

在白底上表現白色花朵似乎並不容易，感覺上必須使用許多

上圖：圖中瑪格麗特‧史蒂文思（Margaret Stenvens）示範如何使用畫筆描繪康乃馨的輪廓。

白色顏料與精細的筆刷技巧，其實無須多慮。在一張白色卡片上畫白花，只需以「植物灰」畫出極細的線條，強化花朵的邊緣即可。另外水彩顏料一旦覆蓋住鉛筆線，就無法擦去線條，因此若花朵色彩很淡就必須避免過重的鉛筆線。

畫葉片的方式也一樣，先以鉛筆打稿再以淡彩塗上底色。

下圖：瑪格麗特‧史蒂文思所畫的日本毛玉蘭(Magnolia stellata) 是一幅非常具代表性的示範習作。
圖中呈現許多種畫筆技法，如白底上的白色花瓣、精緻的葉脈、毛茸茸的花萼、苔癬狀的樹枝等等。

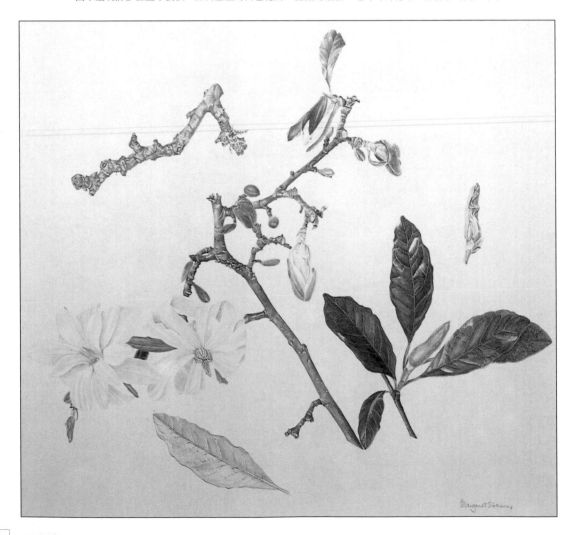

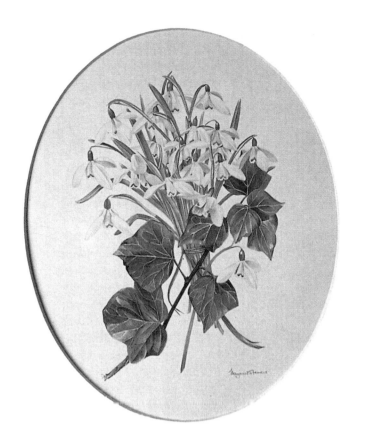

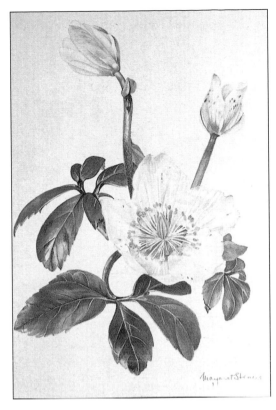

左上圖：這幅畫呈現所謂的「植物灰」，這種灰色調和法國群青與淺紅。作者瑪格麗特·史蒂文思以雪花蓮爲主題展現標準的白底白色花的畫法。

右上圖：瑪格麗特·史蒂文思以畫筆技法呈現聖誕玫瑰習作。乾筆刻出的葉片襯托出花朵外形。

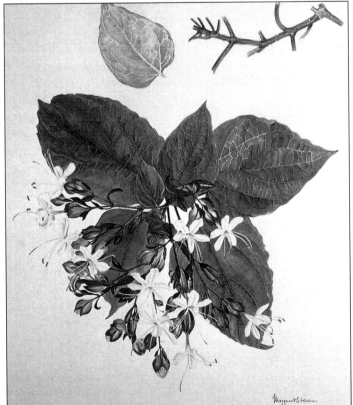

左圖：「海州常山」（Clerodendrum trichotomum）這種植物的葉脈上有如爬蟲動物般的網絡，作者瑪格麗特·史蒂文思使用畫筆的洗技畫出淺色的葉脈後，再加上陰影來突顯質感。

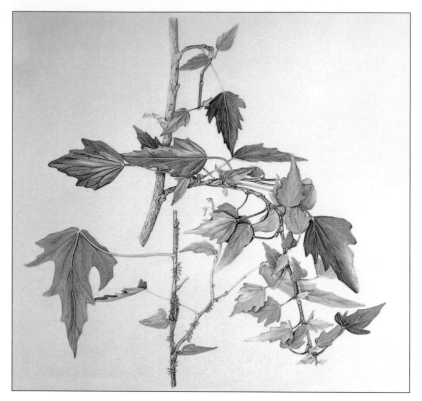

上圖：凱·芮絲戴維斯（Kay Rees-Davis）使用畫筆捕捉常春藤樹枝上的各種細節。是一幅描繪常春藤葉片與氣根的彩筆作品。

若葉片上有亮亮的反光，上第一層底色時就要用最淡的「植物灰」，接著在上綠色底色時避開反光區域。只有在小區域的反光處留下紙張原本的白底。正統的水彩畫中，畫家從來不用白色顏料作畫。

在描繪葉脈時畫筆又變成描繪工具。有些植物的葉脈很複雜，如報春花、常春藤屬與茭屬的葉片，使畫家捨棄顏料只以畫筆沾水，藉由塗掉葉片上的顏料來描繪葉脈，此方式花費的時間不亞於上色。由於這樣畫出來的線條淺而細，除了常用於描繪葉脈，也常使用在表現罌粟花初綻放時，如絲緞般皺而半透明的外觀。

描繪罌粟花及一些具有毛茸茸的莖或花苞的花朵時，請不要用鉛筆為植物上的細毛打稿，應於一開始時就以畫筆表現。

有些花朵如耳狀報春花，其花粉會散落在深色絲絨般的花瓣上，通常畫家會混合不透明的那不勒斯黃與較強烈的印度黃，一點一點地刻畫花粉，這種色彩在紅色與紫色花朵上都可以顯露出來。

自由風格的畫作不曾描繪花卉至如此精細的程度，因此這些自由派的作品並不適合稱之為植物畫。

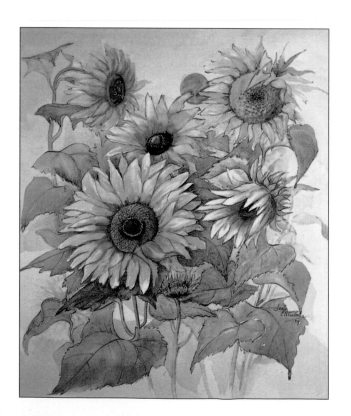

左圖：珍·爾伍德（Jean Elwood）在美國卡紙上以不透明顏料與鉛筆描繪出炫目的向日葵。

11
<u>墨水或鉛筆的植物插畫</u>

分類學家所定義的植物插畫作品，必須描繪包括花朵在
內的各個植物組成部分，並需具高度精確性。畫作能提
供文字或照片無法表達的資訊，因此精確度是植物畫非
常重要的條件。當然，除了是嚴謹的科學紀錄，也是賞
心悅目的藝術品。

創作植物插畫作品的第一課
是觀察植物的生長習性。植物是
否像倒掛金鐘般有下垂的花朵，
或是像蘭花、百合、羽扇豆或飛
燕草那樣莊嚴地直立著？花朵是
單獨開花或是沿花莖一串串地生
長？如為後者，是螺旋狀排列還
是完全沒有規則？這些看似基本
的問題非常重要，因為植物學家
依此定義一株植物，畫家則必須
藉著這些觀察來構圖。

對初學者而言，以一比一的
比例畫出與實物同尺寸的畫作較
為容易。畫者需要準備一把尺或
所謂的觀景窗，以便測量實物並
分割畫面，如此才能畫出精準的
植物插畫作品。測量時建議畫者
準備一張草稿紙以便隨時記錄主
要尺寸。作法是用淡淡的鉛筆記
號在紙上記錄植物的總長寬、花
與葉片的深度、花瓣大小等等。
接著再以F或HB鉛筆小心地勾勒
植物外框。如果花朵中心非常明
顯，描繪時也要表現出同等的精
確度，但可省去過度的裝飾。

小心地測量花莖的長度與寬
度，如果花莖長度很長就必須分
段測量。

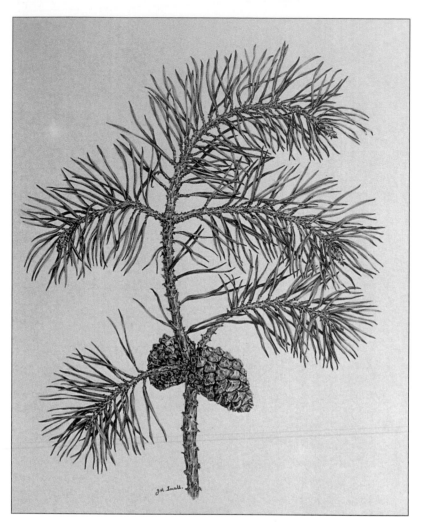

右上圖：茱莉・思摩爾（Julie Small）的植
物派松果習作，再次印證鉛筆素描可以展現
高度美麗。完成這幅畫需要花費許多時間與
耐心，幸好世界上仍有像茱莉這樣願意付上
如此代價的藝術家。

右圖：瓦蕾莉・奧克思雷(Valerie Oxley) 的
大蒜習作，使用2H、F、B鉛筆與熱壓紙，
完美地捕捉大蒜表皮的質感。

上圖：喬伊・路卡絲（Joy Luckas）使用HB、F、2B鉛筆完成的精緻素描，畫家利用葉片襯托出白色報春花，完美地展現葉脈質感。葉脈邊緣的陰影使葉脈間呈現如坐墊般蓬鬆的效果(cushioned effect)。

這也透露一個訊息：過長的花莖可能無法完整畫出。葉片的測量方式亦同，測量時可順便觀察葉脈走向，它們通常掌握植物的各種關鍵線索。此外，若是花莖上有毛或花朵也應一併畫出。

描繪植物最基本的原則是眼見為憑，無須想像或猜測。以畫筆記錄肉眼觀察的細節即可。

適度的明暗陰影是必要的。植物畫派的陰影不需表現色彩，只需表達植物本身的形狀。以報春花為例，葉片有非常明顯的脈絡，若沒有明暗陰影表現，葉子會看起來過於平坦，加上陰影後才能展現如坐墊般的蓬鬆感。圖面中關於視覺的立體感就是使用這種方式。

下圖：仙履蘭，俗稱小青蛙(Cypripedium balaclava × spicerianum)的細部習作。畫家安・湯瑪斯（Ann Thomas）使用2B鉛筆與2B、4B石墨鉛筆表現這種蘭花的各部分與生長習性。

對植物插畫家來說以鉛筆上陰影最好的方式可能是各種影線畫法。用手指塗抹紙面形成的陰影，無法像交叉影線般具有各種角度的線條筆觸。影線可以層層相疊，但層數不宜過多。此外，最後一層影線應該跟隨植物表面的自然紋理，例如描繪新生葉子時鉛筆線條應由葉子的主脈向外伸展，畫作才會自然精確。

在一般狀況下畫家不需為花瓣上陰影，但有個例外是當花瓣呈捲曲狀，以及花瓣上有斑點、突起與任何其他的印記之情況時，就應該仔細地描繪下來。總之，陰影主要功用是定義形狀而非色彩。

鳶尾花

瑪格麗特·史蒂文思

(Iris by Margaret Stevens)

這是一幅畫在熱壓水彩紙上的墨水畫，表現出植物插畫的點畫技巧。

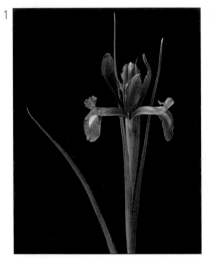

1 示範點畫的完美樣本——一朵美麗的鳶尾花。

2 畫家以0.3mm的代針筆勾邊，一筆一劃都精確地呈現花瓣的位置。

3 畫上第一層的點點表現花朵弧度。

4 繼續加點使弧度與實度更為接近。

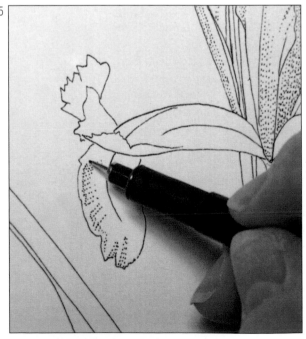

5 畫上花瓣邊緣的點表現出皺褶感。

6
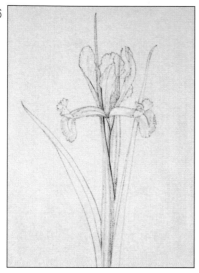

7
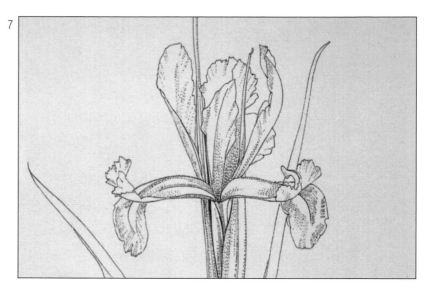

6 現在可看出鳶尾花中央部分的外形。

7 花朵部分的特寫主要以點的數量來表達花朵形狀,色彩並非重點。

8

9

8 畫家正為長而直挺的葉片加上小點,必要時可再加上一排點狀筆觸,以增加葉片立體感。

9 完成的作品必須乾淨、簡單、精確。

上圖：瑪格麗特・史蒂文思（Margaret Stevens）使用0.1mm與0.3mm代針筆以點畫法的上影方式描繪南天竹。(承麥克米蘭印刷公司許可重製使用)

上圖：瓦蕾莉・奧克思雷（Valerie Oxley）以2H、F與2B在亞契斯熱壓水彩紙上繪製根部習作。

　　以墨水作畫時若非有十足的自信，最好還是先以鉛筆輕輕地打上草稿，如此畫錯才有機會修改，一直到完全滿意再畫墨線。畫者畫長長的莖時必須有相當的把握才能描繪出漂亮的長線。葉片的主脈與葉脈時也應以各種不同粗細的代針筆與銀尖筆來表現細節。除了交叉影線法之外，還有一種點畫法能創造乾淨又有魅力的陰影效果，這種技法需要先在草稿紙上練習，將筆垂直拿好有系統地點在紙上，所謂點畫法並非刻板印象中毫無規則、亂點

一通。如果要使陰影看來更深，只要再上一層點點即可，但新上的點必須依循之前的方向，這一點與交叉影線法有些不同。

　　如果以實物比例構圖有困難，想縮小主題尺寸時必須在繪圖前完成所有測量。最簡單的方法是縮小一半，但這種比例會因為主題的所有部分隨之縮小，以致有些細節如花蕊變得太小而看不清楚。一般來說，縮小為三分之二的大小最理想。將主題縮小並不難，一般具有基本除法與分割能力的人都可以勝任。

　　不是所有花卉畫家都需要呈現精準的畫作，但是具備這樣的知識與能力有助於提昇觀察力與手腦並用的敏銳度。

皇家園藝協會殊榮

長久以來英國非常幸運地有皇家園藝協會(Royal Horticultural Society)致力於推動植物花卉藝術，並鼓勵花卉藝術家展出作品。直至目前已有四屆冬展在倫敦舉行，舉辦時間在十月至次年二月，來自世界各國的花卉藝術家齊聚英國，期望作品能在展覽中大放異彩，獲得評審賞識並贏得獎項。

皇家園藝協會提供四種獎牌：代表最高榮耀的金牌、銀箔牌、銀牌與銅牌，另外提供教育界與科學界的是銀製或鍍銀箔的林德利獎牌(Lindley medal)。

雖然許多國家都擁有具威望的園藝協會與園藝團體，但只有英國為植物創作提供國際性獎章，因此吸引遠從南非與加拿大來的傑作也不足為奇。最近一次皇家園藝協會展中有26個新進會員，其中6名來自遙遠的俄亥俄州、阿肯色州與好望角。

參展規則很簡單，作品主題必須是植物，花朵、果實或蔬菜，而線條、尺寸與色彩的表達方式必須精確。如果讀者對此種創作有興趣，歡迎一同至英國參與此盛會，可從中發現植物畫不再是死板嚴肅的代名詞，其豐富多樣的風貌將改變對花卉藝術的刻板印象。

上圖：《童溪之苗》，艾諾‧賈斯薇西（Kidbrook Seedling by Aino Jacevicius）。是畫者一系列龍膽作品的其中一幅，除了描繪龍膽花朵的線條與色彩之外，更加入形態與生長習性的細節。此外，畫家分解花朵並分別記錄花瓣與花萼的形狀與大小。呈管狀的花朵可以用尖銳的指甲剪剪開，並以雙面膠帶貼在紙上。

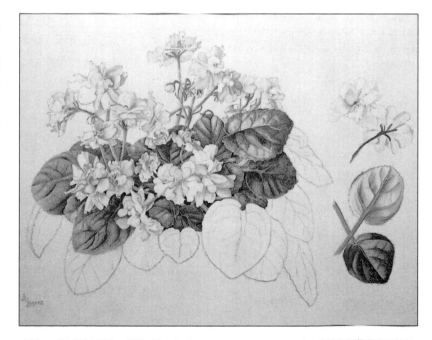

上圖 ：《星星的足跡》，喬伊‧路卡絲（Starry Trail by Joy Luckas）。此幅非洲紫莒苔從最初的打稿到花葉的細部描繪，表現出植物素描各個步驟的繪圖特色。畫家還特寫葉片毛茸茸的質感，這些細毛以極細的水彩筆沾白色顏料所畫成。而葉片背面的外觀和正面一樣重要，畫中可以看出葉片背面的質感比正面平滑許多。

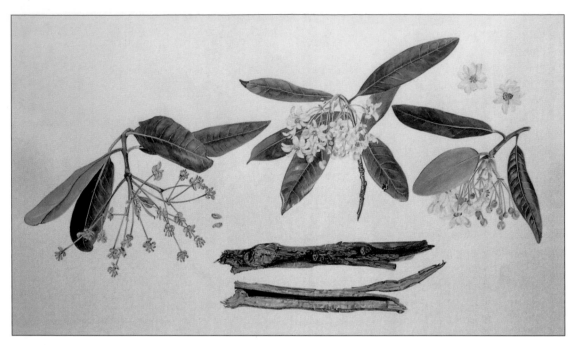

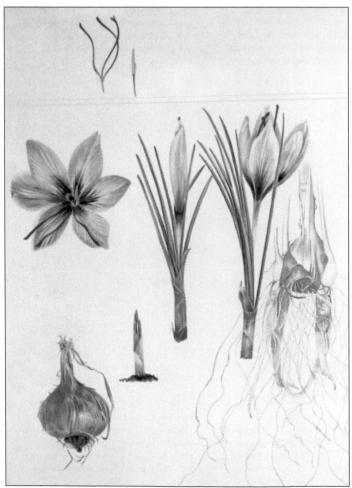

上圖：瑪格麗特・史蒂文思（Margaret Stevens）所畫的南非油籽花，學名叫 Drimys winterii，畫中特別表現這株植物的獨特之處。除了描繪花朵外觀與生長形態，還畫出剖開的樹枝，使觀者可以清楚地看到樹皮和海綿狀的中心。這些部分聞起來有柑橘味道並含豐富的維生素C，在缺乏蔬果的海上，船員們就以這種樹枝來代替蔬果補充營養。以畫作記載歷史的方式格外有趣。

左圖：瑪格麗特・史蒂文思描繪的秋日番紅花。球根生長的各個階段從種植、發芽，到成熟花朵，以及最後球根被挖出地面輕柔地用冷水將根部清洗乾淨的前後外觀等，都呈現在這幅作品中。

右頁：凱・芮絲戴維斯（Kay Rees-Davis）所描繪的常春藤葉片再一次展現水彩筆的洗技，也就是用水彩筆沾水將已經上好的色彩塗掉，表現出葉脈的網絡。畫家小心地用淡彩和細緻筆觸完成這些葉片的平滑表面。

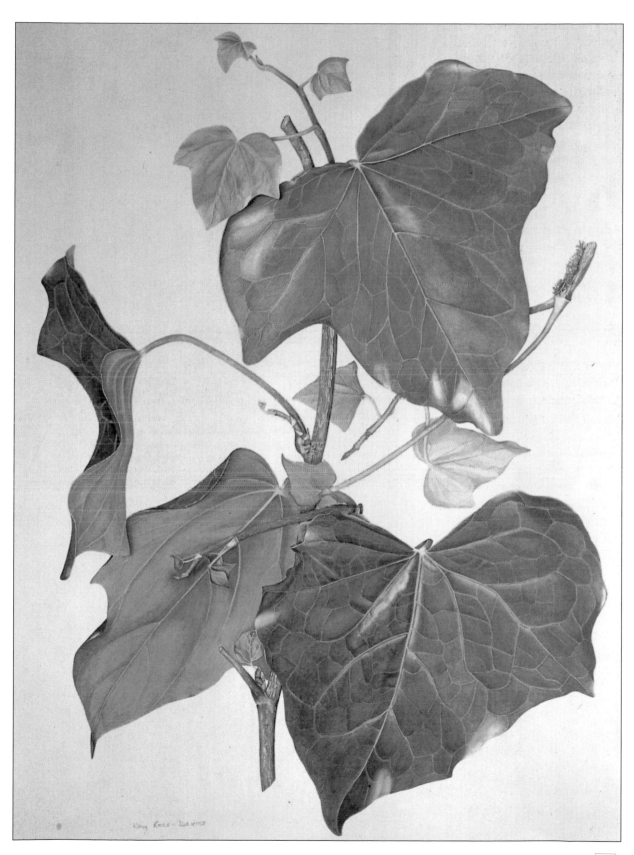

Kay Rees-Davies

植物畫藝術組織

　　除了英國，世界上還有許多國家擁有極具名望的畫廊展出高格調的植物藝術收藏品。如約翰尼斯堡的愛佛拉瑞得藝廊(Everard Read Gallery)、美國賓州匹茲堡卡內基美隆大學的杭特植物典藏資料中心(Hunt institute for Botanical Documentation)等組織，不僅收藏豐富且頂尖植物素描作品，每五年還舉辦一次展覽，相當受歡迎。

　　英國皇家園藝協會的林德利紀念圖書館中（The Lindley Library of the Royal Horticultural Society in Britain）所擁有的館藏，幾乎囊括了所有古典與現代花卉藝術家的傑作。

作品展示

　　畫一幅可獲得皇家園藝協會展出的作品需費時多年。以有三幅粉紅色的水仙為例，便可說明為何畫家得花費這麼多時間來完成一幅作品。如果所有球根都長成花朵，畫家只能各捕捉其中的一部分並等待來年再完成另外一些部分。舉例來說畫「粉紅天堂」的花苞、花朵正面與側面的那一年，鮭水仙只多畫了第一支花莖與葉片，至於「粉紅魅惑」有半打花束則終於在同年完成。

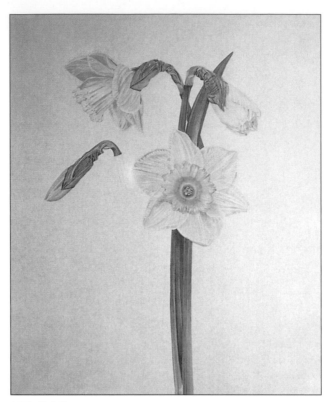

上圖：鮭水仙。

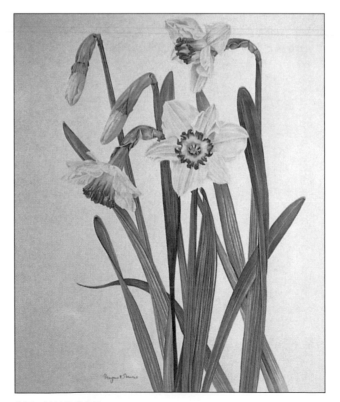

上圖：粉紅魅惑水仙。

不同的基底材

藝術家大多喜歡嘗試不同的技法、畫材以及不同的基底材。雖然市面上有非常豐富的紙張種類，仍有許多人想認識一些傳統的基底材與畫材，以及適用於它們的技法。也許是人的反動性格使然，時代越趨狂野，人們越懷念優雅年代中步調較慢的生活方式，於是越來越多的學生學習書法，練習書寫漂亮的文字將之呈現在精細繪畫旁。創作精美的畫作是一種成就，本章將探索基底材如牛皮紙與仿象牙紙的樂趣。

植物派畫家比一般畫家更有耐心，因此在精細描繪的表現上格外出色。精細描繪結合花卉與書法，是一種具有歷史涵養的高貴藝術。進入此藝術之前先了解精細描繪所使用的方法。

精細描繪上色時，必須塗上數百到數千筆不等的筆觸，但這並非本章的主要重點，這裡要探討的是上色前的描繪步驟。一開始牛皮紙是精細描繪最標準的基底材，後來象牙較受歡迎。時至今日環保意識抬頭，沒有人用眞正的象牙，只能使用少數二手的象牙製品代替，如舊鋼琴鍵或古老卡匣的扇頁等等。幸好現在有塑膠製的「仿象牙紙」可供選擇，其色澤與質感非常美麗，可用剪刀輕易地切割；由於這種紙很容易沾皮膚的油脂，因此不能徒手拿取，以免無法上色。建議拿取時在食指與大拇指中間夾著一張面紙。另外描繪時可事先在另一張紙上打稿，如此在仿象牙紙上作畫時才有依據。

初學者可利用仿象牙紙透明的特性，將事先畫好的畫作描繪到仿象牙紙上。使用削尖的鉛筆以輕微力道畫上外框，或者以較軟的鉛筆或石墨鉛筆打初稿，完稿時才不會看到鉛筆痕跡。

如果不小心畫錯了絕對不能用橡皮擦修改，因爲這樣會破壞仿象牙紙的表面，就如同手指碰過一樣，顏料將無法附著其上。要修改畫錯處可用冷水輕洗仿象牙紙的表面，再以紙巾沾取普通的清潔粉末輕輕地在修改處摩擦，沖洗後立即弄乾。不要使用液體清潔劑，清洗後等乾一點再作畫。市面上有一些專門爲精細描繪畫家設計的貂毛水彩筆，筆

尖可以細到000號，但有些畫家寧可使用較粗的筆，如3號水彩筆。其實粗細並不重要，重點在於筆的品質。

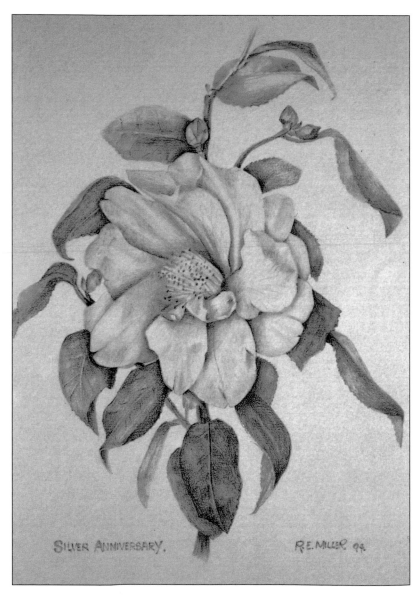

上圖：《銀婚紀念日》，羅伯特・米勒畫(Silver Anniversary by Robert E. Miller)。畫者使用法彼雅諾冷壓水彩紙描繪山茶花，條紋狀的質感使畫面看起來更爲柔和，在葉片陰影較爲深邃之處可以很清楚地看到紙張紋路。

上圖：瑪格麗特‧史蒂文思（Margaret
Stevens）的銀蓮花畫作說明如何以仿象牙紙
作畫。首先將打好的草稿墊在下方，再鋪上
仿象牙紙，以細緻的鉛筆線描邊即可。

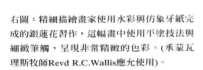

右圖：精細描繪畫家使用水彩與仿象牙紙完
成的銀蓮花習作，這幅畫中使用平塗技法與
細緻筆觸，呈現非常精緻的色彩。(承蒙瓦
理斯牧師Revd R.C.Wallis應允使用)。

　　無論選擇何種畫筆，都先沾
上淡淡的鈷藍描邊。

　　創作一幅精細描繪作品需要
非常大的耐心，若已花了好幾個
小時即將接近完成之際，因為從
筆箍處滴下水滴而必須再花好幾
個小時修改，一定會令畫家懊惱
不已。因此必須隨時注意畫筆是
否水分過多，每次沾水後一定要
將多餘的水分瀝乾，並小心筆箍
上是否留有水滴。

　　精細繪畫的尺寸，可以小到
連框只有6×4.5英吋（15.5×11.5

公分），而真正精細描繪的部分，
直徑可能比2英吋(5公分)更小。

　　使用牛皮紙的作畫難度更
高。不管是橡皮擦或是清洗，畫
家皆不能在牛皮紙上作任何修
改，因為橡皮擦殘存的油脂會阻
礙顏料附著，而將牛皮紙浸在水
裡就會彎曲硬化，變得像貝殼而
不再像牛皮，所以每一筆都要步
步為營。

　　此外，牛皮紙不是透明的，
因此不能像仿象牙紙般直接描
圖。畫家必須在「第一次打稿」

就把畫對著外框，前置作業的紙
上稿子必須非常仔細。接著以輕
鬆的心情，用筆芯較硬的鉛筆在
牛皮紙上描繪外框。不管是牛皮
紙或仿象牙紙，完成後的色彩效
果都非常鮮豔美麗。

　　為了迎合實物尺寸，較具經
驗的畫家會選擇較大的牛皮紙來
作畫。

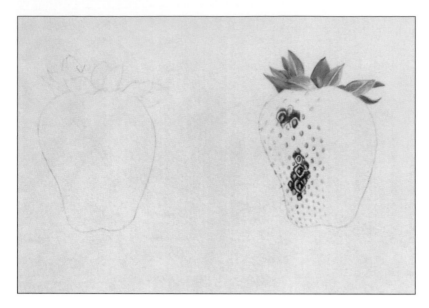

上圖：瑪格麗特·史蒂文思以水彩在牛皮紙上描繪草莓，可看出圖中這種基底材顯色的特性。

上圖：瑪格麗特·史蒂文思（Margaret Stevens）以鉛筆及水彩在牛皮紙完成之作品。畫家以鉛筆勾勒草莓外框，使顏色灰灰的，其餘細節都是以水彩筆精繪而成。

右圖：以銀針筆完成的花卉作品表現出細緻線條與精緻風格。金屬會生鏽的特性使畫中的銀色會隨時間而變色。

　　對經驗不足的初學者來說，建議選購已經裁切好有固定尺寸的紙張。市面上販售的8×5英吋(19×13公分)或8×6英吋(20×14.5公分)的仿象牙紙，都很適合包含精細描繪的小型創作。為了能以紙膠帶固定仿象牙紙，打第一稿時請準備較大的畫紙，但貼紙膠帶的位置必須注意，盡量貼在角落以便藏在畫框中。

　　對藝術家與一般藝術愛好者而言，精巧美麗的銀針筆作品具有相當大的魅力。同樣先以鉛筆打稿，再以銀針筆精描，金屬生鏽的特性會使原本呈灰色的線條變為柔柔的咖啡色。

上圖：安・湯瑪斯（Ann Thomas）的牛眼菊素描是製作雕板印刷的草圖。

上圖：安・湯瑪斯的牛眼菊素描採用雕板印刷術所完成，構圖變得較為緊密。

使用銀針筆時需準備一支專用筆管與粗細不一的銀針筆芯，畫紙則有現成的可供購買，如果買不到自行準備也不麻煩，只要畫紙表面紋路可以留住金屬粉末，創造出一條銀色線條即可。除此之外，畫紙本身必須平滑，並以一般方式繃平（詳見125頁），乾燥後若想使背景看起來較為顯眼，可塗上一層白色水彩顏料或不透明顏料；還有一種方式是塗上淡淡底色，如淡紫色或淡藍色，等畫作完成後再加上白色顏料，便能創造出高光效果。無論使用何種方式，都必須等底色全乾之後才能開始以銀針筆描繪。另外，剛換上的銀針筆芯非常尖銳，請使用砂紙稍微摩擦後再使用，以免傷到紙張表面。

最後要談談雕版印刷術，這是一種凹版印刷技術。先將畫好的作品描在一片鋅板上，再以尖而硬的鐵片延線描刮，使金屬表面出現凹痕，這些凹痕可以依據用力程度而有不同的深淺高低。想要造成較暗的色彩可以利用較深的痕跡，但若用力過大以致凹痕過深，可用一些工具使線條變淺一些。所有構圖完成後，用滾筒將印刷用的墨水沾染到鋅版上，使墨水留在深深淺淺的痕跡當中，再將多餘的墨水擦拭乾淨，將畫紙放在印刷底版上用滾筒加壓，使墨水轉印到畫紙上便完成一幅雕版印刷的作品。重覆這種方式可以製作出許多相同的版畫，但隨著印刷次數越多，凹痕也會越來越淺使畫面變得不清楚。雖然有這個缺點，但是雕版印刷術不須用到酸類或其他腐蝕性材料，比起其他凹版印刷，算是最簡單的版畫製作法。

下圖：珍・爾伍德（Jean Elwood）以遮蓋液、蠟燭、不透明顏料墨水、水彩及基底材為淡色巴金福（bockingford）水彩紙等混合媒材所完成。這幅描繪竹籃中秋海棠的作品栩栩如生。在沉穩綠中有一角使用較為強烈的紅色，扮演聚焦的角色。

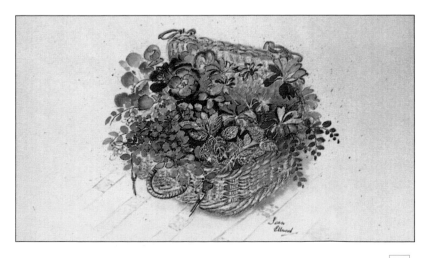

拓展技法

花卉、鳥類這些顯而易見地且柔美的題材，長久以來就被設計師與人們所喜愛，進而成為各種設計的靈感來源。任何人只要走一趟百貨公司就會發現，各式賀卡、文具、布料、寢具、瓷器到壁紙，到處可見花朵的蹤跡。至於風景這個題材就很少像花卉如此頻繁地出現在人們身旁。

許多選修繪畫課程的同學，除了想學畫花卉之外，另一個目的是想將漂亮的花朵應用在傳統手工藝品上。當然，有些人是爲了商業考量，也有人純粹只是爲了個人興趣。

蕾絲花邊

將花朵形狀分解成一條條絲線，組合起來仍可清楚辨認，這種蕾絲花邊的製作工夫倚靠精密的構思與設計。霍尼頓式的花邊設計就是很好的例子，其蕾絲花邊的製作過程非常複雜精密，即便最細心的植物派畫家都自歎弗如。然而不論最後成品多麼精美，最開始的步驟都只是紙上的線條圖案而已。

上圖：泰莎・荷蒙斯（Tessa Holmes）爲第一位女性中央行政官員（馬西特塞郡郡長 High Sheriff of Merseyside）所製作的蕾絲胸飾與袖飾。她採用霍尼頓式的花邊設計，中央是代表利物浦港的利物鳥，周邊則是蘭開夏郡的玫瑰與千金子藤，從設計到完成，共花費十個月的時間。

海報

花卉畫家最常參與的視覺設計之一是製作海報，並非所有藝術家都有海報製作能力，因此能以花卉設計海報的畫家格外受到尊敬。隨著彩色影印越來越便宜，彩色海報如雨後春筍般出現。然而單純以黑白兩色設計出來的海報，在視覺上仍最具衝擊性且很能吸引路人目光。

這些只是極少數花卉畫家拓展技法的舞台，有許多人在偶然中找到創作的樂趣，並爲別人帶來美好的生活。

上圖：希拉蕊・賴（Hilary Leigh）使用典型的墨水技法呈現海報設計。

上圖：瑪格麗特・史蒂文思（Margaret Stevens）使用傳統的常春藤與聖誕玫瑰編織成這幅海報的構圖，並用22克拉黃金爲莖與葉脈上高光。

絲畫

自由風格的花卉畫家可以直接進入絲畫的領域。無論印象主義派或是抽象畫派,甚至是具建構性的視覺設計,只要與半透明的絲綢結合在一起,都會美得叫人嘆為觀止。絲畫的畫法是將絲綢繃緊在畫框上,打好的草稿墊於下方,再以馬來膠將圖案描到絲綢上。接著用一個小瓶子裝上金屬製的「筆尖」,便可用馬來膠畫出纖細的線條。在濕潤狀態下顏料可以彼此融合,並能以滴落的技巧做出各式各樣效果。最後整幅圖畫要以熱氣蒸過方能定色。作品可以直接製作成絲巾、服裝,也可以裝框變成圖畫。

刺繡

花卉畫得好,對刺繡也有幫助。無論傳統刺繡或十字繡,花卉畫一直是許多手工藝的基礎。以十字繡為例,畫家可以採用任何時候的作品當作稿子,在稿面疊上適當尺寸的透明方格紙,依照方格紙垂直或水平的方向以削尖鉛筆描繪出最接近花朵的框線,如此花朵便轉化為一格格小方塊,每格小方塊都是一針一線的依據,這就是十字繡的基本設計圖。

在布上刺繡的方法亦同,有人會在布上以簽字筆直接「畫圖」,再以針線代替畫筆「上色」,不同的色彩相鄰還會產生混色的效果。

右圖與下圖:右圖這幅蓮花圖樣是瓊安·菲爾德(Joan Field)為手繪絲巾所畫的草圖,下圖則是絲巾成品。

國畫

在國際上有越來越多人對中國傳統國畫技術感到興趣，這股風潮最近傳到英美兩國，這些國家甚至有提供證照的課程。對修習國畫的學生來說，了解描繪花卉各部位的技術是必要的學問。

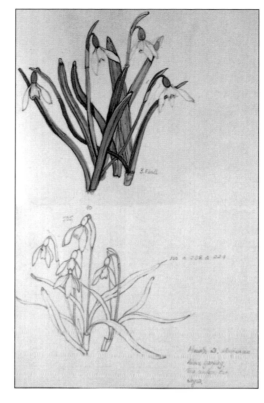

右圖、右下圖與左下圖：安‧湯瑪斯（Ann Thomas）先畫一張墨水筆草圖將之轉化成十字繡的設計圖後，再正式繡成刺繡作品。

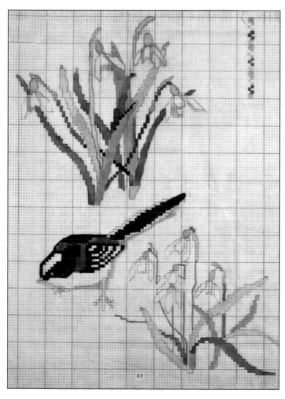

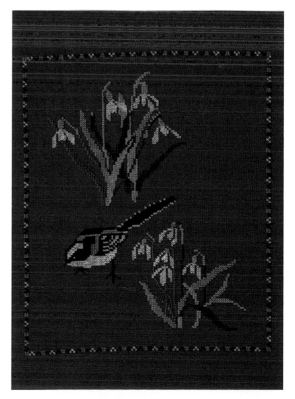

評圖與精進

真正的藝術家會窮畢生之力追求畫技的精進，即使是那些幾乎隱居的畫家，於一段時間之後也會回到人群當中，與藝術家們相聚、討論，並面對同儕的批評。藉由彼此砥礪使新的創意靈感源源不絕，不致停滯不前。

業餘畫家與正在學習階段的藝術愛好者更應如此。常與興趣喜好相同的人在一起，把大家對自己作品的評價視為成長的動力，這是成功者的必經歷程。此外，有一些自己看不到的缺點，亦可藉由這些同好朋友以全新的視野，一針見血地指出長期被忽視的問題。一些倉促或是壓力之下完成的作品最常招致批評。這時，憤怒與挫折在所難免，但這些寶貴的意見有助於畫者增進畫技。

自我批評也是很重要的一環，但時機要拿捏恰當，千萬不要在花費數小時的努力工作之後，就立刻分析、研究這幅作品，這時的判斷力並不客觀。最好的方式是離開作品一陣子，使眼睛與判斷力回復到客觀標準，再來評斷作品好壞。建議讀者在晚間上床休息前，再經過工作室看看今日完成的作品，這一日的最後一瞥，是隔日工作時最佳的方向指引。

上圖：希爾達·伊羅德（Hilda Llord）在這幅茶花圖中使用點畫法來上陰影。

上圖：威爾夫·艾略特（Wilf Elliot）是個熱愛三色堇的藝術家，這是他素描簿中的一頁，筆記中特別提到，描繪接近凋萎的花朵時較適合從花束的背面捕捉生長姿態，從前面伸出一支即將凋零的花十分搶眼。

上圖：《威爾斯之龍》，喬伊‧路卡斯(Welsh Dragon by Joy Lucka)。此幅精描的虎尾草作品考驗畫家的技術。花朵的深紅色一直延伸到花莖上，頗具難度的葉叢有著毛茸茸的外觀，密集地生長成苔狀。

無論專業或業餘的植物派畫家，常常會回到皇家園藝協會展出他們的新作品，以獲得專業標準的評審與比較。如此可以避免作品受商業化的影響而漸漸退步。社會上也有許多組織團體及雜誌出版社，不定期舉辦各式各樣的展覽活動，可供自由風格畫派的藝術家彼此切磋砥礪。

此外社會上亦有許多教導植物畫派或是傳授自由風格的課程。有些是公私立教育機構主辦，有些是老師在家中開班授課。讀者可選擇適合自己創作風格的課程。

如果經濟許可，加入地區性的畫會對作畫是非常有幫助的，畫會中畫家能彼此認識，每年並有機會參加畫展。有些地區的畫會是為了居住於偏遠地區的專業畫家所籌辦，加入這些畫會必須經過審核，門檻通常相當高。但也有些畫會歡迎各界人士參與，畫題包羅萬象包括花卉、風景與人物等。

不斷地觀察與練習，是成為頂尖畫家的不二法門。透過其他藝術家友人的眼睛與經驗，將使這條路更加精鍊、順遂。與所有努力中的藝術家共勉之。

上圖：瓦蕾莉‧瑞特（Valerie Wright）的自由風格水彩作品，線條與色彩都很純真，靈感來自於蘇格蘭花園中的杜鵑。

技法表現與保存方法

盡可能以最完美的方式呈現個人作品，這是繪畫中最重要的一環。畫作花費的時間越多就越值得以最好的方式保存。不只為了美觀，也為了使作品流傳久遠。某些畫作甚至在下筆之前就開始保護的程序，特別是水彩畫，因為水彩畫紙比較薄，如果一開始沒有繃平又用了過多水份，這些粗心的錯誤將引發連鎖效應，帶來毀滅性的結果。在皺而不平整的基底材上創作的作品是絕對不會有人欣賞的。

左圖：瑪格麗特・史蒂文思的東方罌粟花以簡單的方式裱褙。

如此可避免畫紙因施力角度而被撕破。

固定畫作

　　完成的鉛筆與粉彩畫如果需要常常拿來拿去，就應該噴上固定膠，並放置在資料夾中以面紙分隔保護。此外，粉彩畫在裝框與上釉之前，應該先雙面裱褙。

裱褙與裝框

　　好畫如果裝在不適合的畫框裡就會失去它的價值。相對的，好框雖不能使不好的作品變得更漂亮，卻能令好畫增色不少。

　　雖然裱褙與裝框價格不便宜，但為了作品美觀起見，還是應該交由專業裱褙師父來處理，尤其是作品需要參展的情況下。如果讀者想自己裱褙，應該先到坊間的裱褙班修課，儘量使成果接近專業水準。因為專家有的工具業餘人士不一定有，更不要說切割器等專業的器材。

繃平畫紙

　　使用堅固的木板（不要用紙板或塑膠板）將畫紙放在上面，切割成每邊比木板各小1.5英寸(4公分)的尺寸。以海棉弄濕畫紙，等紙完全濕透後將雙手擦乾，準備各邊比畫紙長2.5英寸(6公分)的紙膠帶。這時畫紙應該已經完全吸收水份。將紙膠帶也浸濕貼在畫紙上，一邊貼完再貼對邊，確認紙膠帶寬邊的一半貼在畫紙上面，使畫紙乾後仍貼得住。平放畫紙使其自然晾乾，不要使用吹風機，所以可能要花一整個晚上，隔天再開始作畫。作品畫完之後使用美工刀或刀片，小心地將畫紙割下來，切記一邊割完後切割對邊，再切割另一邊與它的對邊，與貼上去時的方式相同，

上圖：瑪格麗特・史蒂文思（Margaret Stenves）這幅雪花蓮最合適以橢圓形的方式裱褙。

上圖：瑪格麗特・史蒂文思的聖誕玫瑰以更精緻的方式裱褙，並已可以裝框了。

雖然許多顏料、鉛筆與墨水都有相當的耐光性，但仍要避免將作品直接放置在陽光與任何光線直射之處，懸掛與儲藏作品時必須特別注意這一點。大多數裱畫商會建議使用無酸紙板或卡紙來裱褙或墊在作品背面，使畫作得到較好的支撐。

為了使畫紙能夠呼吸，並調節及對抗濕度變化，裱褙時最好只固定畫作上方，如此畫紙比較不會在框中鼓起來。

不要被琳瑯滿目、高貴精緻的畫框迷住了，絕大多數的花卉畫只須簡單的裱褙或配上素雅的畫框就非常漂亮。由畫面中的花朵來主導美感，過多的裝飾有時反而顯得俗氣。

作品出版

比起其他領域的藝術家，花卉畫家的確比較有機會將自己的作品「出版」成各式各樣的印刷品。賀卡設計公司徵選的藝術作品中，花卉一直是最受歡迎的題材。然而出版社與設計公司的標準都不低，投稿時必須有被退件的心理準備。如果讀者對於這個事業有興趣可以多注意市場的動向，常常到文具店或百貨公司走走，看看自己的畫風可以如何轉換成印刷品，千萬不要不做任何市場調查就輕率投稿。

有些人，特別是略具行銷知識的藝術家，會選擇以畫冊或賀卡的形式自行出版作品，若居住在觀光客充斥的區域就更加理想。出版是一種投資，要付出相當的代價，讀者應慎選印刷廠，多看看所印刷的作品集再做最後決定。沒有什麼比看到自己的作品被劣質印刷廠糟蹋更令人失望的。此外，一開始只能打平開銷，真正賺錢要靠後來的商品。

無論是否想成名或有出版作品的打算，亦或是單純地享受繪畫的樂趣，願讀者都能在花卉素描的大千世界裡找到輕鬆愉悅的快樂時光。

辭彙解釋

植物畫派 Botanical drawing
一種寫實而精確的繪畫風格，結合美學與科學的方式刻畫植物。

冷壓紙 Cold pressed paper
見非熱壓紙（NOT）。

構圖 Composition
將不同元素－線、物體、形狀、顏色及質感，在一幅畫或藝術品中做出設計與配置，使畫面和諧而賞心悅目。

交叉影線法 Cross-hatching
上影線時線條筆觸呈現直角交叉。

雙子葉植物 Dicotyledon
開花植物發芽時葉片呈現雙片對生的狀態，如雛菊之屬。可見單子葉植物（monocotyleon）。

雕版印刷法 Drypoint
一種不需要使用酸類的雕刻法。

氈頭筆 Felt-tip pen
一種價廉、用過即丟的簽字筆，有多種色彩可供選擇，但其墨線不一定耐曬。

細字筆 Fiber-tip pen
一種用過即丟的簽字筆，有著極細的筆尖 適合描繪細緻的圖案。

固定劑 Fixtive
由人造樹脂製成，用來固定粉彩或炭筆粉末，使其不易脫落。惟固定劑的氣味有毒性，宜在室外使用。

前縮透視法 Foreshortening
透視學的專有名詞，物體線條按遠近比例縮小而呈傾斜的角度。

形狀 Form
物體外觀，包括線條、輪廓等。

不透明顏料 Gouache
一種不透明的畫材。藝術家喜歡用白色不透明顏料做高光的部份，或將它與水彩顏料混合增添細節或畫中重點處。

石墨 Graphite
礦物名，為鉛筆「芯」的原料，有時單獨使用或與黏土合用。

上影線 Hatching
使用鉛筆或墨線筆的線條表現陰影的方式。

高光 Highlight
物體在強光照射下特別顯眼突出的部分。

熱壓紙 Hot Pressed paper
經熱壓及「熨燙」紙張表面，其表面纖維質感平滑。

印度墨水 Indian ink
黑色永久性墨汁，常以清漆為底。

沾水筆 Mapping pen
具金屬筆尖，沾取墨水使用的筆。

混合媒材 Mixed media
使用多種畫材於彩繪或素描技法上，例如：同時使用水彩、墨水及粉彩。

單子葉植物 Monocotyledon
種子發芽時，只有一片葉子的植物，如百合或洋蔥之屬。

非熱壓紙 NOT
又稱冷壓紙，粗糙畫紙表面須經包在印刷機滾筒上的橡皮布滾壓，冷壓後表面質感會變得較為平坦。

油性粉彩筆 Oil pastels
使用色料與蠟製作出來的粉彩筆。

透視法 Perspective
表現遠近距離與立體感的製圖法。

鑲邊花 Picotee
花瓣邊緣鑲著細緻邊線的雙色花朵，如紅邊康乃馨。

色料 Pigment
和染料不同，色料是固態色彩，混入其他物質才能染色。

增塑劑 Plasticize
一種甘油物質，可添加在水彩中增加溶解性與運筆的順暢度。

自動鉛筆 Propelling pencil
一種自動、以彈簧控制的鉛筆，筆芯可更換，並可根據種類有各種軟硬度。

紅粉筆 Sanguine
以氧化鐵與粉筆混合，用在炭筆與白粉筆畫中來增添色彩，現也有紅蠟筆。

焦茶色 Sepia
一種有機的咖啡色，半透明的色料，類似焦赭色。

陰影表現 Shading
使用不同明暗色調，在平面圖形上表現出立體感的繪畫方式。

銀針筆畫法 Silverpoint
在特別的紙上以銀線作畫。

點描畫法 Stippling
以點取代線的一種表現陰影之技法，顏色出整齊、小筆觸或尖的筆觸堆積而成的。

基底材 Support
畫紙、紙板或畫布，也就是畫家落筆處。

工筆 Technical pen
有金屬管狀的細筆尖，可畫出細緻而粗細穩定線條，墨水匣不能單獨更換。

質感／肌理 Texture
除了物體形狀和色彩之外，畫家另外表現的「觸感」，如毛毛的葉片或絲絨般的花瓣。

色調 Tone
色彩從明到暗的明度變化。

齒 Tooth
紙張表面紋路，可「咬住」色料(通常是粉彩的粉末)，使之以多種濃度停留在紙上。

淡彩畫法 Wash
一種水彩顏料的應用方式，通常以水稀釋顏料後，以非常淡的色彩上色，營造更精細的筆觸。

水性色鉛筆 Watersoluble pencil
可溶於水的彩色鉛筆，可製造出類似水彩的效果。

索　引